西方經典繪畫技法叢書

油畫肖像經典技法

克麗絲・薩珀 / 著

路雅琴 / 譯

許敏雄 / 校審

• • •

新一代圖書有限公司

Classic Portrait Painting in Oils

目錄

你所需要的

畫布

- 畫家自行選擇一作者在示範畫中使用的是油性塗底亞麻畫布（oil primed linen canvas），偶爾使用透明壓克力畫布（clear acrylic-primed）。

油畫顏料

- 永固深紅（Alizarin Crimson Permanent）
- 瀝青色（Asphaltum）
- 亮黃（Brilliant Yellow Light）
- 熟赭（Burnt Sienna）
- 熟褐（Burnt Umber）
- 鎘橙（Cadmium Orange）
- 鮮鎘紅（Cadmium Red Light / Cadmium Scarlet）
- 中鎘黃（Cadmium Yellow Medium）
- 鈷紫（Caput Mortuum Violet）
- 天藍（Cerulean Blue）
- 鉛白（Flake White）
- 肉色（Flesh）
- 基礎綠（Foundation Greenish）
- 印度黃（Indian Yellow）
- 靛藍（Indigo）
- 象牙黑（Ivory Black）
- 暖灰色*（Monochrome tint warm）
- 拿坡里黃（Naples Yellow）
- 永固玫瑰紅（Permanent Rose）
- 酞菁綠（Phthalo Green）
- 波特蘭中灰（Portland Gray Medium）
- 亮藍（Radiant Blue）
- 亮紅（Radiant Magenta）
- 生赭（Raw Sienna）
- 生褐（Raw Umber）
- 鈦白（Titanium White）
- 透明土紅（Transparent Earth Red）
- 群青（Ultramarine Blue）
- 朱紅（Vermilion）
- 土黃（Yellow Ochre）

畫筆

- 合成纖維、貂毛或豬鬃等材質的畫筆均可，分大、中、小號。筆刷寬度從1/16英寸（2mm）到1英寸（25mm）不等，或者更寬。筆刷形狀：貓舌形、梳子或耙子形、扇面形、榛子形、平頭形和小圓尖形。

其他用具

- 活頁夾或照片夾
- 相機
- 畫架
- 腕木
- 媒劑一作者在示範畫裡使用的是油凝膠（Oleogel）和馬洛吉調色油**（Maroger）
- 無味洗筆油精（Odorless mineral spirits）
- 調色板（舒適、中明度、非彩色）
- 調色刀
- 照片（供參考）
- 圖釘
- 光源（自然光或人造光）
- 直尺

*Monochrome Tint Warm 是日本好賓（holbein）牌油畫顏料中的一個色種名稱，成分是二氧化鈦（鈦白）和氧化鎂鐵。具體的色相為暖灰色。

**該產品含鉛，氣味嗆鼻，請在通風處按照產品說明小心操作，或者選用合適的替代品。

有關肖像畫的推薦閱讀書目：

《與大畫家面對面—肖像畫探險之旅》，約翰·霍華德·桑德恩（肖像協會出版社，2009）Face to face With Greatness: The Adventure of Portrait by John Howard Sanden (The Portrait Institute Press, 2009)

《實物寫生的29個步驟》，約翰·霍華德·桑德恩，伊麗莎白·桑德恩（北光圖書，1999）Portrait from Life in 29 Steps by John Howard Sanden with Elizabeth Sanden (North Light Books,1999)

《哈利·布朗眼中畫家的永恆真理》，哈利·布朗，路易斯·巴雷特·勒曼（國際美術家出版社，2004）Harley Brown's Eternal Truths for Every Artist by Harley Brown with Lewis Barrett Lehrman (International Artist Publishing, 2004)

《用顏色和光線畫出漂亮膚色》，克麗絲·薩珀（北光圖書，2001）Painting Beautiful Skin Tones With Color & Light by Chris Saper (North Light Books, 2001)

《成為一個畫家》，羅伯特·A·約翰遜（向日葵出版社，2001）On Becoming a Painter by Robert A. Johnson (Sunflower Publishing, 2001)

《畫出視覺印象》，理查德·惠特尼（新月池塘工作室，2005）Painting the Visual Impression by Richard Whitney (The Studios at Crescent Pond, 2005)

《畫家的光學成像—美術圖像處理指南》，約翰尼·裡裡德爾（裡裡德爾出版社，2005）Photo-Imaging for Painters: An Artist's Guide to Photoshop by Johnnie （Liliedahl Publications, 2005)

《色彩的選擇：從色彩理論中形成色彩感》，斯蒂芬·奎勒（沃森—格普蒂爾出版社，2002）Color Choice: Making Color Sense out of Color Theory by Stephen Quiller (Watson-Guptill Publications, 2002)

《我知道關於繪畫的一切》，理查德·施密德（斯托夫草原出版社，1999）Alla Prima: Everything I Know About Painting by Richard Schmid (Stove Prairie Press, 1999)

引言

我的《用顏色和光線畫出漂亮膚色》一書出版已十年有餘，在此期間我又指導了成百上千個學生，評閱了無數幅肖像畫作品。我發現了學員在提高作品質量的過程中通常會遇到幾大障礙。本書的目的就是要幫助作畫者去克服這些障礙，走上一條追求卓越的繪畫道路。

肖像油畫繪畫過程中遇到的最顯著的障礙之一，就是寫生的實踐經驗不足。沒有定期的實物寫生，久而久之，即便是卓有成就的畫家，技藝也會變得生澀。脫離了生活中的學習和實踐，不可能畫出清新而準確的色彩、精緻的稜角以及頗具感染力的形態。因此，必須定期練筆，因為沒有捷徑可走，也沒有任何一本書或一張光碟能給你提供對現實生活中特定主體的觀察能力和解析技巧。教師在日常教學中都會強調練習的重要性，但他們指的不僅僅是那些重複的動作，而是意在強調"完美練習"的重要性。

在數學或化學領域，完美練習指的是系統，準確地說明解題過程中的每一個步驟。在聲樂訓練裡，完美練習指的是結合恰當的呼吸、姿勢、口舌位置，準確適度地完成聲樂作品，而並不只是唱準音色。

在肖像繪畫中，"完美練習"的含義是具備合適的繪畫工具和良好的作畫條件，以及適當的照明、充分的休息和完備的作畫材料。

阻礙肖像畫技藝提昇的另一個障礙是質量低劣的參考照片。肖像畫家如果不堅持使用效果絕佳的照片作為參照，就很難畫出理想的作品。要想有效地詮釋繪畫時參照的照片，我們一定要仔細研究寫生對象（包括靜物寫生和風景寫生），並深入理解照片給肖像畫家帶來的主要局限，這是提高畫家觀察能力的不二法門。

本書針對若干繪畫對象，按步驟做了逐一示範，先示範實體寫生，後示範參考照片作畫。通過這些示範，希望讀者能夠學會怎樣理解和精確記錄色彩，並在使用照片作畫時，延續這種理解力和精確性。在某些示範畫過程中，我還討論了一些基本概念，如運筆方式、顏色值等，但主要強調的還是怎麼觀察膚色、怎麼調和顏色，以及對肖像畫的設計和執行。

我的目的並不是重複一些關於繪畫材料和色標的基本知識，因為市場上幾乎所有的美術教學出版品都有這些內容。我選擇了七個不同的繪畫對象，代表七種不同膚色，想給讀者展示我在色彩處理上積纍的一些技巧，還要示範如何運用這些技巧畫出更加飽滿的作品。大多數情況下，我最多用三小時把基本的視覺信息畫出來。在實體寫生階段，我在畫完一幅肖像畫之後的潤色畫作的速度並不算快，可是，如果參考的照片效果極好，我會樂意花更長時間去潤色作品。

本書所講的內容並不是唯一標準，因為在繪畫（或任何創造性活動）過程中，很多標準都是有效的。建議大家在讀這本書的同時，也參加一些繪畫講習班（包括我的講習班）或者觀看影像資料。一旦發現任何有用的技法，一定要盡全力地抓住機會去學習掌握。摒除雜念，專心習作。

作為一名畫家，"在繪畫中不斷成長"是我的目標，相信這也是你們的目標。我想向讀者更多地傳達自己在繪畫過程中的體會，這包括我對繪畫的激情和理解，以及在作畫過程中對於美和人性的感悟。

Chris Saper

克麗絲·薩珀
（Chris Saper）

（右圖）佩恩肖像畫（**Payne in Profile**）
亞麻布油畫
20" ×16"（51cm×41cm）

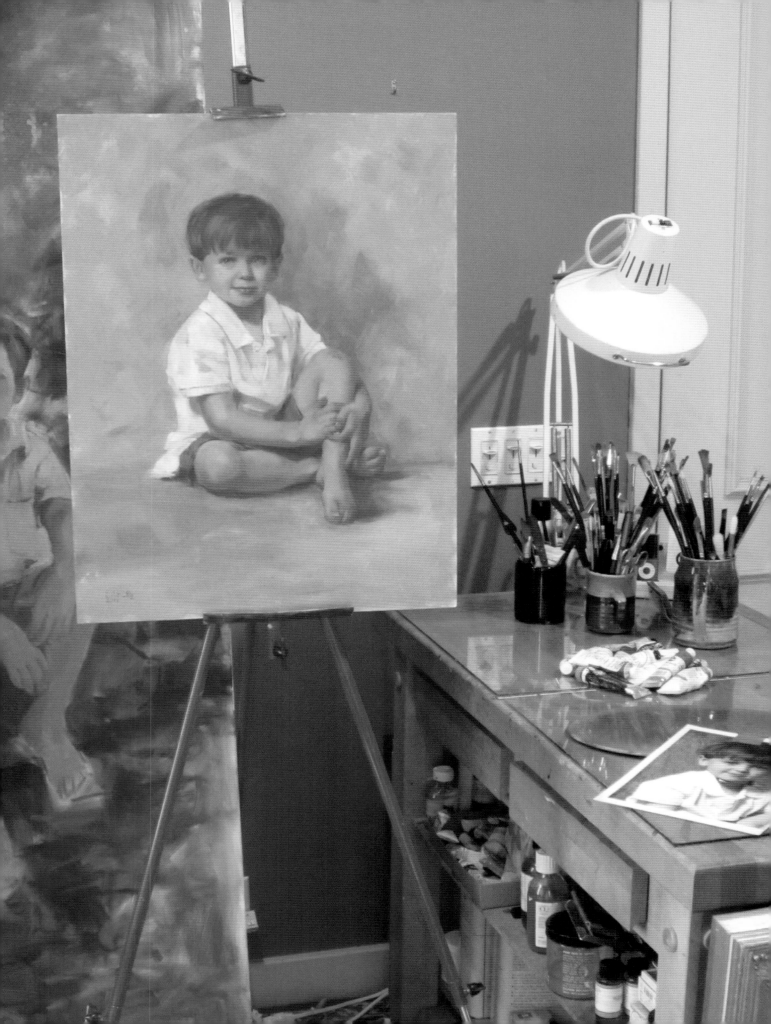

第一章
工具和材料

⎯⎯⎯般來說，畫家都有一套作畫的基本工具和材料，可是每類工具和材料
的具體選擇卻頗具個性化，每個畫家都不同。

通常你需要準備：一個結實穩固的畫架、油畫顏料、幾支畫筆、一塊調色板、
一塊畫布以及畫筆清洗用具。一定要在購買能力範圍內去購買質量最好的材料
和用具。

除了買基本用具，每次買繪畫材料的時候，你都會像小孩子走進了糖果店，
看到喜歡的東西就完全挪不開腳步，因而超支是必然的！很多工具其實能用許多
年，甚至能用一輩子。隨著作畫和購買經驗的增加，再加上其他繪畫者的推薦，
你會逐步找到自己喜歡的顏料、畫筆等等。一般來說，這些消耗品的價格不高。
所以，基本用具要買優質產品，其他消耗品可以慢慢添置。

調色板的佈局

久而久之，每個畫家都會形成自己的標準調色板。對某一組顏色產生偏好並經常使用，可以大大提高你的混色技巧和工作效率。

嘗試所有的顏色，看看你喜歡它們的程度如何。如果發現某個顏色是你每天都會擠出一點，而在清洗調色板時該顏色總是原封未動的，那就要把它從你的標準調色板上去掉。另一方面，要勇於在調色板上嘗試你以前從未用過的顏色。

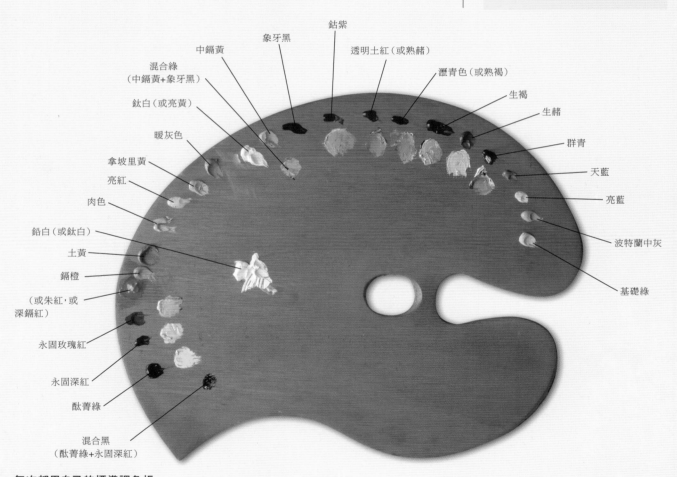

每次都用自己的標準調色板

這是我平時使用的調色板。本書所有的示範畫所使用的都是這個調色板（必要時加了一些特殊顏色）。即便你只畫某幅畫作的一部分，好像不可能用到所有的顏色，也要按照標準調色板去做準備。這一點很重要，因為肖像畫中分開著色的部分，會使畫布整體顏色的協調性產生斷層。

對於某些顏色，無法經過混色調配出，尤其是在含有酮的彩色發光畫面上作畫的時候。例如，畫人物的藍色眼睛時，靛藍色是一種很有用的顏色，而印度黃是畫金髮時不錯的選擇。

油畫顏料的使用

想創作出一幅成功的肖像畫，需要一種媒劑，使你能在作畫期間可以不斷進行更改和修飾。油畫顏料、蠟筆和炭筆極易被修改，而壓克力顏料和水彩一旦乾了就很難修改。

對於肖像畫創作，油彩畫布的確是我的第一選擇。油畫顏料能讓你在畫布上畫得精確而輕鬆。畫布的組織類型和表面質地種類很多，可以根據作畫的意圖和風格做出最適合自己的選擇。我發現媒劑的自身性質，使得其在表現色彩敏感度和顏色漸變方面的效果無與倫比。油畫顏料既適用於傳統的"底色+薄塗"畫法，也適用於一次完成的直接濕畫法。如果你對委託作畫感興趣，就會發現在畫肖像畫時，用量最大的就是油畫顏料。

畫膚色的顏料品牌

市場上所有高品質的油畫顏料（並非初學者等級）都可以使用。這些是我畫膚色時喜歡用的一些品牌，我的標準調色板就是由這些品牌的顏料組成的。

用媒劑控制顏料的乾燥時間

有些物質可以有效地加速或減緩顏料的乾燥時間。加核桃油的顏料要比加亞麻仁油的乾得慢，馬洛吉調色油等能加速乾燥，而一小滴丁香油能讓你的顏料在長時間都保持濕潤狀態。

顏料要保持新鮮

用舊顏料作畫會因小失大。

一種顏色用光了，就立刻停下畫筆，及時補充顏料。

在顏料剛要變硬時，就要再擠出新鮮的。與鎘黃色或加了鈦白的顏色相比，土黃色和添加了鉛白或速乾油的顏色，變硬的速度要快得多。

畫筆

　　合適的畫筆好似選擇一雙合腳的鞋子，個人差異非常大。可以試試合成纖維、貂毛和豬鬃等材質的畫筆。一套畫筆所包含的筆刷形狀包括平板形、貓舌形、扇面形、榛子形，其寬度介於1/16英寸（2mm）到1英寸（25mm）之間（或者更寬，這取決於你的繪畫風格和畫作的大小）。其他筆刷類型還有耙子形、梳子形以及迷你的圓尖筆鋒，這些畫筆在創作肖像畫時遲早會派上用場。

　　不要把老師的推薦當作金科玉律，只有自己親自使用過後，才能知道甚麼樣的畫筆最適合你。想想商場裡那些晶光閃亮的時裝鞋，你之所以要買，或許是因為放在商場裡很漂亮，或許是因為好朋友喜歡，或許是趕上了打折拍賣。可是如果"鞋子"不合腳，那你每次穿上這雙鞋，都會對當初的購買行為懊悔不已。

貓舌形筆刷

黑貂扇形筆刷

梳子或耙子形筆刷，小號
（型號20/0），約1/2英寸
（12mm）

超小號圓尖和榛子
形筆刷

畫刀

扇形筆刷（合成纖維和黑貂毛）
寬1/2~3/4英寸（19mm~38mm）

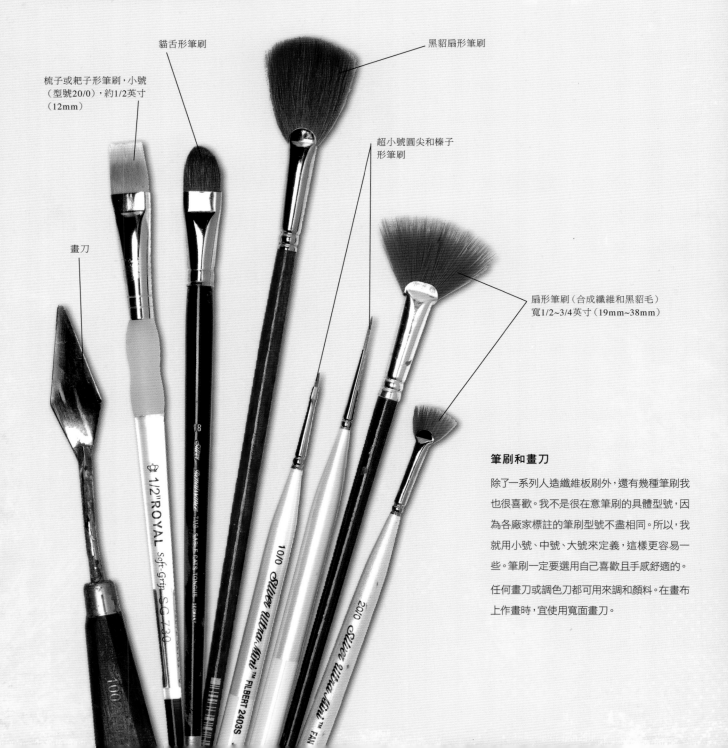

筆刷和畫刀

除了一系列人造纖維板刷外，還有幾種筆刷我也很喜歡。我不是很在意筆刷的具體型號，因為各廠家標註的筆刷型號不盡相同。所以，我就用小號、中號、大號來定義，這樣更容易一些。筆刷一定要選用自己喜歡且手感舒適的。

任何畫刀或調色刀都可用來調和顏料。在畫布上作畫時，宜使用寬面畫刀。

媒劑和其他用具

要想瞭解種類繁多的美術小工具，可以翻看任意一本美術教學雜誌。專業畫家們開發出很多獨特而實用的工具，使繪畫變得愈加容易。

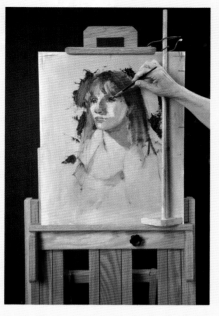

媒劑和洗筆油精

本書中的作品都是用油凝膠或馬洛吉調色油作為媒劑的。油凝膠無毒無味，可以使你的畫作顯得更柔和、更透明。馬洛吉調色油不僅具有相同作用，還能加速乾燥，但是要在通風良好的地方小心操作，因為它含鉛，且有刺鼻氣味。純核桃油是一種安全、無毒的替代品，特別是當你想放緩畫作的乾燥速度時。如果需要攜帶繪畫用具做航空旅行，核桃油和油凝膠在嚴密包裝後可以托運。當然，繪畫時任何媒劑都不是非用不可的。

我通常用無味洗筆油精清洗畫筆和調色板。

腕木

使用腕木支撐持筆的手，防止手上沾上污跡。我在畫大幅作品的過程中也使用腕木。

清晰的直尺或其他直線測量工具。

灰卡，拍照時放在作品旁，以備校正顏色時使用。

照片夾，用於把照片固定於畫架。

美術社提供的演色表，用於配色。

其他工具

這是我作為一名肖像畫畫家所使用的一些其他工具。灰卡是必不可少的，把你的作品用相機拍下來，在複製的時候就可以用灰卡來校正顏色的精確度。

調色板和畫面材料

調色板注意事項

如果沒用過手持調色板，那就趕快試試吧！同時面對模特兒和畫布調色的好處更是無需多言。如果使用手持調色板，你就不必在畫架和調色台之間來回轉身，也就不會產生反應延遲的現象。

與調色板表面對照，用眼睛判斷你正在調和的每一種顏色。無論你使用甚麼類型的調色板，也無論你把它放在哪裡，都必須要保證它是中明度、非彩色的。中明度表面可以讓你對調和後的顏色明度值做出更準確的估計；非彩色表面可以讓你更好地判斷它的色相、色溫和飽和度。如果你用的是玻璃調色板，那就在下面鋪一張中明度灰色紙，或者改用非彩色的木質調色板。

除了明度和顏色，舒適度和重量也是選擇手持調色板時要考慮的重要因素。有時拇指孔需要打磨或改造一下，這樣你的手使用起來才能感覺更舒服。如果你的調色板握在手裡時向一側傾斜，可以在另一側粘貼一點小小的重物以保持平衡。

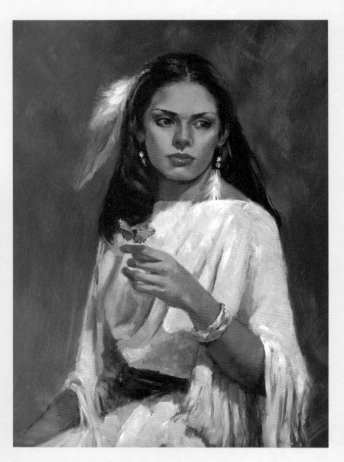

ABS塑料板

ABS塑料可以用來做汽車的儀錶板、折疊餐桌等一系列物品，可以說這些ABS塑料製品可以一直用到下個冰河紀，其光滑度就可想而知了。所以，ABS塑料板要打磨粗糙，顏料才能附著。即便經過打磨，塑料表面仍然極其光滑，因此，等第一層顏料完全附著需要耐心。等底色徹底乾燥後，別的工作就容易多了。

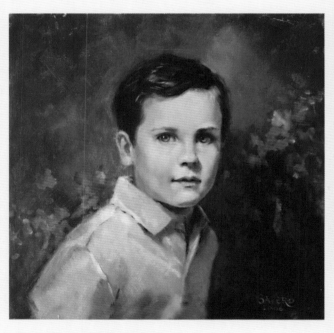

克萊森斯C-13雙重底漆亞麻布

塗底比利時亞麻布是我最喜歡的畫布之一，它的紋理漂亮，還有多種編織式樣可以選擇，畫的表面摸上去像軟皮。克萊森斯C-13的紡織很細膩，適合畫肖像。當然，其他塗底亞麻布也可以產生同樣的效果。

蒂（Tee）
亞麻布油畫
12”×12” (30cm×30cm)
私人藏品

莫納克（Monarch）
ABS塑料板油畫
20”×16” (51cm×41cm)
私人藏品

畫面基底材料

美術用品製造商生產的畫布種類繁多，我最喜歡亞麻布，其次是棉布和塗底漆亞麻布，再次是塗壓克力亞麻布。雙層底漆亞麻布儘管有點難以拉伸，但它有一種漂亮的、類似動物皮的觸感。帆布的紋理分為光滑表面、細紋表面以及很像粗麻布的粗糙表面三類。一般來說，如果你的作品與實物大小一致或者小於實物的話，較細的帆布對多數畫家都是適用的。多試幾種紋路粗細不同的畫布，你就知道畫布選擇的個體差異有多大了。畫布表面越光滑，就越能畫出精緻的細節。另一方面，紋路粗糙的畫布也有它獨特的美感。另外，把拉伸繃起的畫布和黏貼固定在堅硬表面的畫布都試一試，看看你喜歡哪一種。

我畫過各種沒有紋理的表面（包括ABS塑料），也畫過細紋的粉彩砂紙。對於油畫和粉蠟筆畫，這些都是一種獨特的繪畫表面。如果是嘗試用砂紙，一定要用合成纖維畫筆，因為天然毛髮畫筆會被粘在砂紙上。透明的壓克力打底亞麻帆布是畫半身像時不錯的選擇。

彩砂紙

粉彩畫家都知道，沃利斯砂紙粗糙、厚重，幾乎是通用的。把砂紙固定在梅森奈特纖維板之類的堅硬表面上。在這種砂紙的細砂表面上，你可以體會畫筆將顏料從畫紙的一邊拖到另一邊的感覺（不過顏料的用量的確很大），也可以處理非常精緻、細微的顏色，並進行色彩漸層變化。

理查德（Richard）
沃利斯彩粉砂紙油畫
20”×16”(51cm×41cm)
私人藏品

透明壓克力亞麻布

透明壓克力亞麻畫布有多個生產商，這種畫布可以保留生亞麻的美。對於畫肖像而言，它的紋路比編織亞麻稍顯粗糙，可是它的優點是便於調整。儘管我喜歡塗底漆亞麻畫布，但是對於半身肖像畫，我會選透明的畫布，因為畫布的顏色是整個畫作不可分割的一部分。

科琳（Colleen）
壓克力亞麻布油畫
20” x16” (51cm×41cm)
私人藏品

肖像畫基本步驟

　　以下是畫肖像的簡略示範圖。本畫作的前兩步驟我是在講習班畫的，之後回到家裡的畫室完成了整幅作品。畫肖像畫的時候，你也有必要不時地參考一下繪畫指南。

1 建立量標和色標

決定了作品的燈光、尺寸以及頭部的位置後，用小號貓舌筆刷沾稀釋的生褐色做出垂直和水平方向的定位點，並畫出大致的角度。

2 區分明暗部

基本佈局和構圖定下來後，把畫面分成明、暗區域。此時不要擔心中間明度的部分。檢查一下畫布上的構成樣式，確認陰影的分配是否符合你的想法，並且明暗區域不是平均分配的。

3 確定背景顏色，開始畫膚色

馬上對照所畫對象的頭髮、皮膚和衣服確定背景顏色。耽擱背景顏色，後面判斷色彩和明度的時候，會出現困難。按照三值模式（深、中、淺）畫出大致的膚色和頭髮顏色。

快速入門：

肖像畫步驟

你可以採用這幾個步驟進行實體寫生或照片寫生。建議把這些步驟貼在作畫的房間牆壁上，以便隨時參考。

1. 決定光源的顏色和類型
2. 給模特兒擺好姿勢並調好燈光（或者選擇最合適的照片）
3. 創建色標
4. 在畫布上將繪畫對象定位
5. 測量頭的尺寸
6. 建立垂直關係
7. 建立水平關係和角度
8. 區分明暗部
9. 確定背景顏色
10. 畫暗部基調
11. 畫亮部和中間明度
12. 細節修正建立範圍

4 完善色彩和明暗漸變

一定要多花時間從明暗值的角度去完善膚色
和頭部的形態。每一筆都能提供一個機會去提
高畫作的質量,並增強作品與主體的相似度。
面部特徵基本完成,有待增加最後的細節。

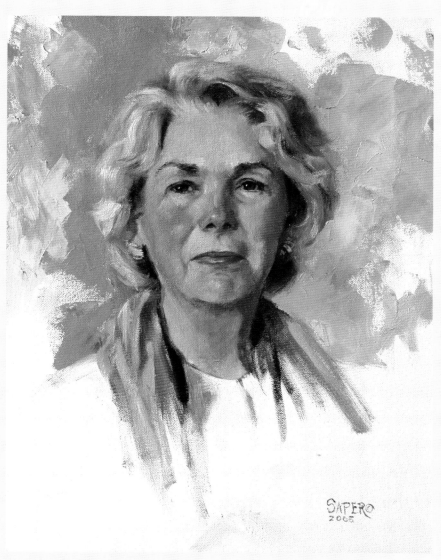

5 對細節進行微調,完成邊緣和背景

完成面部特徵和頭髮的細節。考慮如何處理邊緣部分,是需要柔化,還是需要突出。對於此
幅半身像而言,背景顏色和絲巾顏色在繪畫表面上是很自然地融合為一體的。

巴勃(Barbro)
亞麻布油畫
16" x 12" (41cmx30cm)

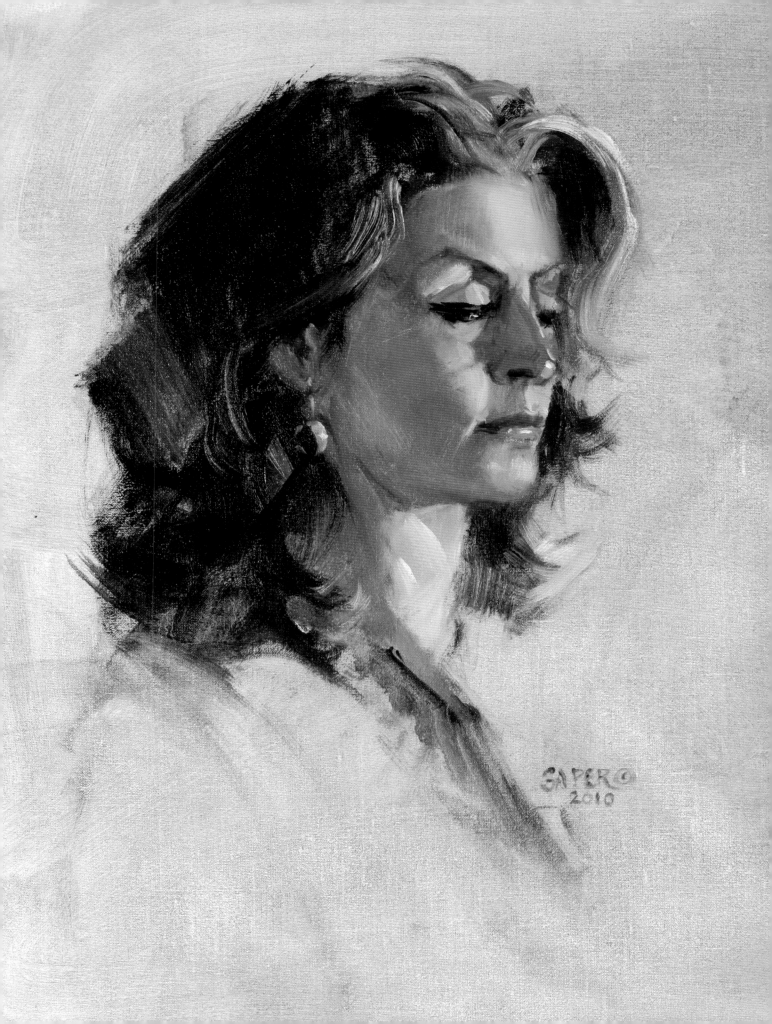

第二章

實體寫生

本章你將看到關於光線選擇、主體擺放、構圖確定、觀察混色等一些基本法則的應用。雖然我們主要討論油畫，但這些法則也普遍適用於其他任何創作媒介。我們還將討論如何運用人造光源和自然光源來有效地照亮你的主體。如果沒有人造光源，可以學習如何有效地利用自然光源達到自己的目的，畢竟在電的發明出現前，肖像畫早已存在了數百年。所以，就把燈泡看成是現代社會所提供的便利品之一吧。

(左圖)西爾弗·沃爾夫，實體寫生
(Silver Wolfe, Life Study)
亞麻布油畫
16" x 12" (41cm x 30cm)

光的顏色

所有的光線都有顏色，這些顏色用開爾文（Kelvin）溫度（絕對溫度）數值來標註。藝術家需要的值，一般在2500K（臘燭光，日出或日落時的日光）到6000K+（非直射的日光或者顏色校準的螢光燈泡）之間。與顏色一樣，可見光也有冷暖之分，這取決於它們的光源。暖光產生冷的投影，冷光產生暖的投影。

開氏溫度的計量體系似乎與畫家的邏輯相反：顏色越暖溫度越低，顏色越冷溫度反而越高。把開氏溫度標比喻成扔進火裡的鐵塊可能更容易理解。當鐵塊的溫度開始上昇時，它發出紅色的光，隨著溫度昇高，它的光從紅變黃再變白，最後呈現藍白色。

燈泡的選擇

選擇人造燈泡時，需要考慮三個因素：

1·光強（瓦特值）

2·顏色（開爾文溫度）

3·CRI顯色指數*

*這個指數值（100是最理想的，也就是自然日光）用來評定顏色在燈下顯示的完全性與準確性，所以CRI數值越高越好。

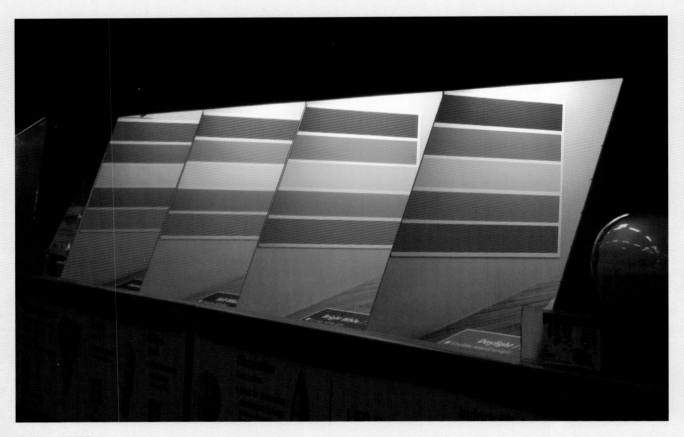

燈泡的不同顏色

這是一家大型燈具專賣店的陳列品，可以看出開爾文溫度是如何顯著地影響顏色的。最左側是室內光，最右側是明亮的日光。

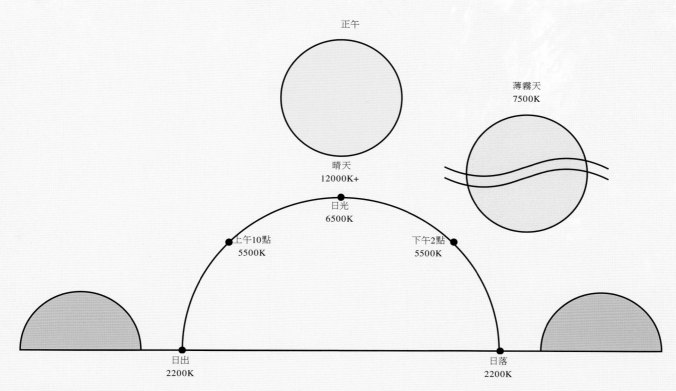

日光的顏色變化

最紅的是日出日落的時候（大約2200K），自然光顏色在上午10點和下午2點左右會變得更中性（大約5500K），正午時稍冷。光線的顏色越暖（越紅），投影的顏色就越冷（越藍）。

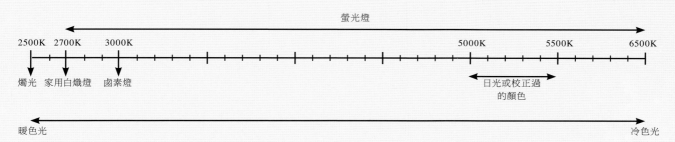

常見人造光及其開氏度

本圖表給出幾種常見的人造光及其色溫。目前的開爾文燈泡溫度在2700K至6500K之間，可是根據美國的《能源自主與安全法案》，白熾燈泡終將淘汰，因為照明技術已經大大提升了。所以，如果要買燈泡，一定要看看最新產品。

人造光

人造光包括白熾燈（家用燈泡）、螢光燈、鹵素燈及鎢絲燈等。白熾燈的顏色最接近日落時分的自然光，其產生的溫暖的橙色光線投射在皮膚和衣服上，陰影的部分溫度較冷。常用於辦公室和商業環境中的螢光燈在皮膚和衣服上會產生溫暖投影及較冷的藍綠投影。鹵素燈達到最大亮度時是黃色或橙黃色，隨著亮度減弱，會從橙色變到橙紅色。鎢絲燈用於製作3200鎢片，儘管其廣泛用於控制色彩的攝影，但繪畫時用鎢絲燈作為光源不太實際，因為其發熱、易碎而且昂貴，其發出的某個特定顏色的光只能維持幾個小時。

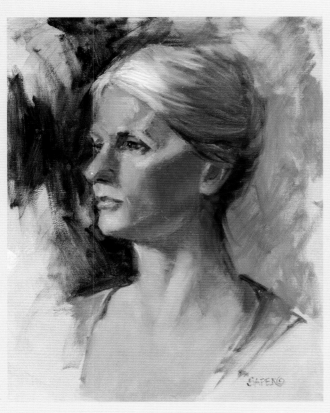

溫暖的人造光

一個標準的家用白熾燈（約3000K）在特裡薩身上的亮部產生了強烈的暖色。陰影部份較冷的中性色和不飽和綠色更強調了有力的暖色光源。

特裡薩，寫生（Teresa, Life Study）
亞麻布油畫
16" x 12" (41cm x 30cm)

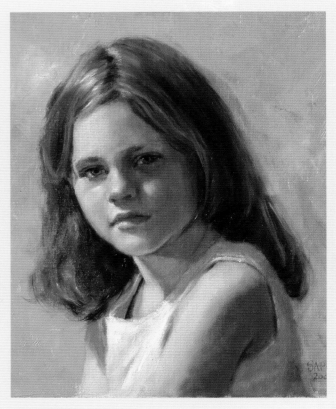

冷色人造光

照在瑪麗身上的冷色（6500K）的螢光燈，在她臉上的受光區域，產生了柔和的冷色調子，但在陰影區域產生的色調則相對較暖。

穿藍衣的瑪麗（局部）（Mary in Blue）
亞麻布油畫
12" x 12" (30cm x 30cm)
私人藏品

自然光

太陽光的色溫全天都在隨著不同的天氣條件而變化。太陽直射光的顏色非常暖，對皮膚的紅色和橙紅色調子造成影響，產生了輪廓清晰的陰影。由於光線變化太快，在太陽直射光下創作生活肖像畫，只適合於快速作畫的畫家，不過這也是快速寫生訓練和觀察顏色的好機會。而間接自然光可以保持幾個小時不變。

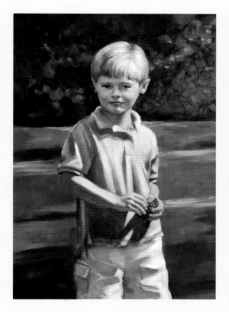

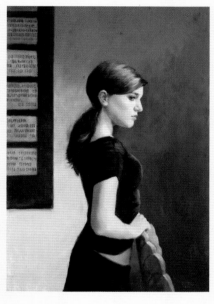

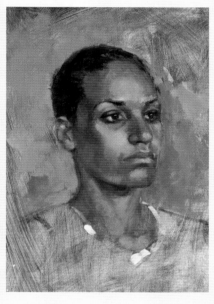

溫暖的直射日光

可以利用強烈的直射日光產生理想的照明和設計效果。在直射日光下為攝影主體拍照時，要將他的臉轉到合適的角度，以便得到逆光照明或邊緣照明的效果；或者至少小半邊臉要處於直射的光線裡，否則眼睛下方會出現陰影。

威廉（William）
亞麻布油畫
30" x 24" (76cm x 61cm)
私人藏品

冷色日光

將攝影主體置於大型落地窗附近，柔和的幅射光就會從側面直接而均勻地照在攝影主體的身上。

東方之光（East Light)
亞麻布油畫
36" x 24" (91cm x 61cm)

間接自然光

如果天花板足夠高，可以利用上方的間接自然光照明，但要遮擋住直接照在模特兒面部的光線，如此幅寫生畫所示。

愛爾蘭人，寫生 (Irish, Life Study)
亞麻布油畫
20" x16" (51cm x 14cm)

在北向光裡給模特兒定位

　　大師們寫生經常會利用漂亮的北向場所的自然光作為背景，北窗進來的自然光由上至下45°角照射到模特兒的左側或右側。光線掠過形體輪廓產生亮部和暗部，使畫家可以利用明暗光線成功塑造形體。如果你能熟練地建立兩種明暗模式，很快就能適應其他更多的明暗模式。同樣，你也可以用一隻6500K的人造燈泡來模擬北向光。

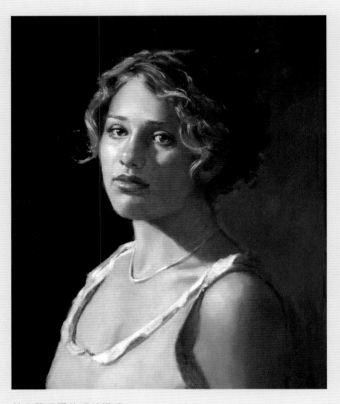

林布蘭選擇的明暗模式

從模特兒右側自上而下45°角照亮臉部，這樣在亮部和暗部產生了一個不平均但是很平衡的分割。就像在林布蘭的自畫像中，臉上的陰影部分顯示出光線在臉頰上呈現了一個三角形。

十七歲（Seventeen）
亞麻布油畫
18" x14" (46cm x 36cm)
私人藏品

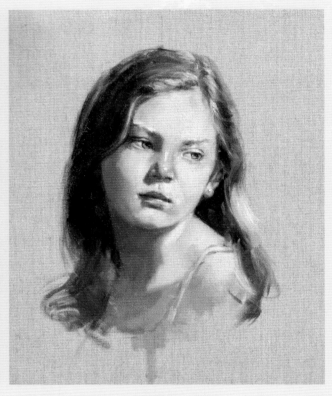

《戴珍珠耳環的少女》選擇的明暗模式

把主體稍稍轉向光源，你就會得到與楊·維梅爾經典作品中一模一樣的亮部和陰影。

肯齊（Kenzie）
透明壓克力亞麻布油畫
20" x16" (51cm x 41cm)
私人藏品

運用創意光線傳達情感

　　嘗試用不同的光源照亮你的主體，甚至可以將兩種不同溫度的照明設備混合起來用作光源。很多藝術家使用來自不同方向的兩種光源。有時候你需要引進適量的輔助光，使影子不至於漆黑一片。光源的色溫可以相同，也可以不同。只要兩種光源強度不同，第二光源就不會消掉模特兒臉上的主光和陰影模式。

讓主體背光

從後側上方照亮主體，可以產生清晰的邊緣，從而將形體與背景區分開來。

穿粉衣的帕克（Parker in Pink）
亞麻布油畫
20" x16"（51cm x 41cm）

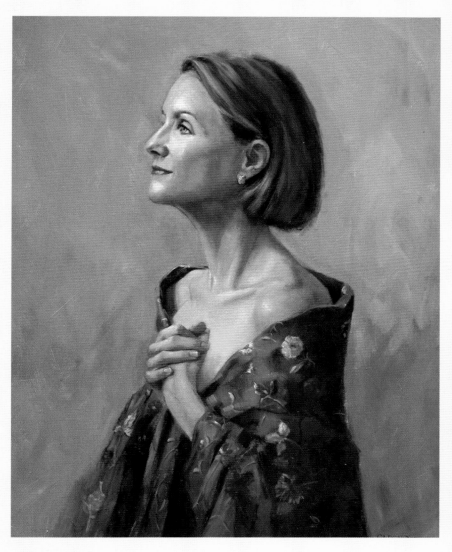

直接照亮側面輪廓

當光線從左上方照亮主體的臉，但並沒有籠罩整個畫面時，主體的側面輪廓能得到很好的表現。

艾莉森（Alison）
亞麻布油畫
24" x18"（61cm x 46cm）
私人藏品

使用輪廓光來突出陽光

將你的主體稍稍轉向光源，以強調輪廓和頭髮，使大約2/3的臉部處於陰影中。

布蘭特（Brandt）
亞麻布油畫
12" x12"（30cm x 30cm）
私人藏品

寫生貼心小提醒

合理安排時間

我的大部分作品都是在開放的工作室或教室裡完成的，一般持續3小時，其中包括模特兒休息的時間。要想充分利用畫架上的時間，遵循完美練習的法則是絕對必要的。

根據你現有的時間長度，考慮一下這段時間內所能完成的最大工作量。如果你決定做明暗度方面的練習，可以考慮畫單色畫；如果只想關注色彩，就用這段時間來精確地觀察色彩，混合色彩，以及記取色彩。你甚至可以考慮不畫頭，而是集中精力去畫手！

2小時習作：明暗繪畫練習

如果你只有兩三個小時，可以將時間用來研究單色調媒材的明暗變化。

白色軟呢帽，寫生（細節）
（White Fedora, Study）
帆布黑白灰油畫
24"x12"（61cm x30cm）

8小時習作：強化光與色彩

在習作時間較長的情況下，你就有更多的時間去處理細節，從而發現問題並解決問題，以獲得更好的整體相似度。

凱瑟琳，實體寫生（局部）（Catherine, Life Study）
亞麻布油畫
20"x16"（51cm x41cm）

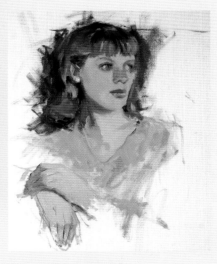

3小時習作：專注於色彩

你可能發現模特兒穿著一件色彩鮮艷的衣服，這就讓你有機會在3小時的時間裡練習色彩的表現，並且不用過多考慮畫得像不像。

紫衣女士，寫生
（Lavender Lady, Study）
亞麻布油畫
18"x14"（46cm x36cm）

為兒童作畫的幾點建議

在為小孩子作畫時，最大的挑戰往往是找不到合適的參考照片。

不會坐的嬰幼兒最好由哥哥姐姐或成人抱著照相，嬰兒即便是睡著了，也同樣是迷人的主題。6至18個月的孩子比較容易誘導，而2歲以上的孩子畫起來才真正有趣。

如果你認為拍照的準備時間最多需要1小時，那你至少要留出2小時，因為孩子們要打盹兒，要吃零食，要玩耍，還得想辦法讓他們聽話。如果想讓家長知道，在你正式開始作畫時需要他們離開屋子，你可以暗示一下，比如讓他們為你倒杯水，這樣媽媽們就知道該讓孩子們和畫家單獨相處了。

等所有的準備工作都做好後，再讓孩子坐下。即便在戶外拍攝，也一定要使用三腳架，因為你有可能需要拿取其他的拍攝資源而不能保證始終站在同一個位置。要保證你的視角能夠連續拍到一系列的影像。

使用織品上的真實顏色樣本

有時候一件衣服或織品的顏色非常有意義，或者因為這件衣服是祖傳下來的，或者因為是親手給孩子做的。如果家長允許，可以用小指甲剪從織物裡面接縫處剪下一小片。當然，這種方法也同樣適用於任何主體的衣物，不光是孩子。

使用攝影機作為輔助

使用高清攝影機可以彌補數位相機的不足。許多影像定格能產生完美的可印刷單幀圖像，最適合捕捉你用靜物照相機拍到的兩個呆板面部圖像之間的一瞬間的表情。最好的辦法是，將攝影機以及照相機並排放置在同一高度上，並打開攝影機讓它一直運行，然後你再去做拍攝準備，指導模特兒朝哪兒看、怎麼坐等等。

怎樣參考顏色

和孩子們待在一起的時候，你可以利用他們玩玩具或看書的時間來混合你的色標。如果孩子的年齡較大，你還可以和他們做顏色配對游戲—讓孩子們在一本油漆產品的色標上找到自己的皮膚、衣物等的顏色。彩通(pantone)配色書也是很不錯的選擇。

給主體定位

在畫半身像時，你得考慮兩件事：頭部大小和畫布尺寸。

你準備畫的頭部大小，是你個人覺得舒適的範圍嗎？我的舒適範圍在真人大小的50%至90%。我曾見過，有的畫家的肖像畫裡，人物頭部只有2英寸（5cm）高！隨著時間的積累和練習的深入，你會很自然地找到適合的頭部大小範圍。

第二個要考慮的就是畫布尺寸。要想使構圖覺得舒服，一定要在畫布底部留出足夠的空間。你肯定不希望由於沒有了足夠的空間而被迫截短你的畫作。

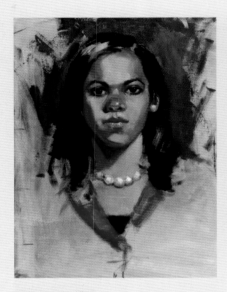

理想的垂直構圖

這幅寫生作品畫的是一位可愛的年輕女士，畫面上頭部的大小和位置都很合適，這樣畫面下部就有足夠的空間供畫項鍊和夾克領子，從而創造出一個視覺引導線，把觀眾的視線帶回到人像的臉部。

伊麗莎白，寫生練習
(Elizabeth, Life Study)
亞麻布油畫
20" x16" (51cm x41cm)

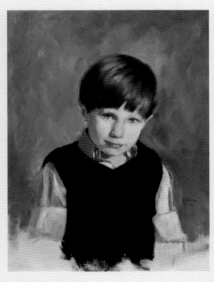

不理想的垂直構圖

畫布頂端的空白太多了，我的主體看起來好像馬上就要滑出畫框！還好，我可以重新拉伸畫布，讓構圖更加合適。

穿藍背心的男孩
(Boy in the Blue Vest)
亞麻布油畫
16" x16" (41cm x41cm)

站立作畫

在站立作畫時，你可以在畫作和模特兒之間來回自由移動，方便你隨時瞭解作畫的進度。除非身體條件不允許，否則我建議站著畫。如果你開始時是坐著，那就一直坐著畫；如果開始時是站著，那麼除了坐下來休息，要一直站著畫。

畫布與主體的位置關係

把畫布放在你同時也能看到主體的位置。把畫架昇高，讓自己正好面對畫布，並且你的視線與模特兒的視線大概在同一水平線上。

避免眩光

有時候作畫時，畫布的濕潤表面受到光的照射會發出眩光，讓你很難看清自己畫得怎麼樣。這時只要把畫布頂端朝你這邊稍微傾斜一下就可以了。

怎樣合理構圖

半身像的構圖，像"一根棒棒糖"的情況經常出現。如何使你的畫作有趣生動而不是呆板枯燥呢？

好的肖像畫應該在實體周圍留有一定的負空間。構圖之前，要想好把人物放在距離中心點左或右多遠的位置。換句話說，就是你要在哪邊留出透氣空間？努力把握構圖的"不平均卻平衡"的原則—為的是主體四周的負空間大小和形狀各稍有不同。

另外，要想創作出平衡的構圖，還要考慮三個因素：

1・光線投射的方向
2・模特兒臉的朝向
3・模特兒目光注視的方向

當以上三個因素都同步的時候，如何放置主體的決定就簡單了。做決定時要參考整體的輪廓，包括頭髮、脖子和肩膀，有時還包括衣服。當三個因素中只有兩個同步時，你就要考慮第三個因素是否足以推翻另外兩個。

只有主體的目光注視方向不同步

在這個案例中，臉的朝向和光源方向都在我們的右側，然而目光注視朝向左邊，這足以影響頭部的位置，因而在畫面左邊留出透氣空間。

木槿 (Hibiscus)
亞麻布油畫
12"x16" (30cm x41cm)

光源方向、目光方向和臉的朝向都一致

當三個變數都一致的時候，把呼吸的空間留在這些變數的同一側是最好的。這個例子中，透氣空間就留在了右側，與三個變數的方向一致。

瑪洛裡 (Mallory)
亞麻布油畫
30"x24" (76cm x61cm)
私人藏品

怎麼畫頭部側面像

很多學生常常將繪畫主體的側面輪廓盡可能靠近畫布的中心線，結果無一例外地導致主體頭後面的空間太小，而導致頭髮、後腦勺或衣領超出畫布。

控制頭部尺寸

我經常看見學生在作畫過程中，頭部畫得越來越大，但從未見過有誰把頭部畫得越來越小。也許這麼做的好處是便於修改鄰近部分的大小，以適應已經畫好的部分，但這樣畫出來的尺寸和位置都是錯誤的。因此，我堅持要求學生把頭部大小保持在他們最初設定的尺寸內。要做到這一點，有時候只需設置幾個尺寸標記，有時卻需要沿著肖像輪廓的頂部貼一條膠帶來幫助控制尺寸。有人會說："只畫頭部和肩膀，大一點有甚麼關係呢？"然而事實情況是，對於這幅畫作也許沒甚麼影響，但是規範的建立至關重要；規範是完美練習的一部分，能將你引上成功的繪畫之路。想想看，如果你的繪畫主體不止一個，或者你畫的是大幅作品，還有一些其他元素需要精確的尺寸對比，所以要想讓你的畫作真實而有說服力，頭部的尺寸就絕對不能隨便改動。

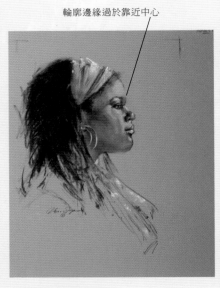

輪廓邊緣過於靠近中心

主體太靠近畫紙邊緣

在這幅習作中，我下筆太草率了，人像輪廓太靠近紙張中心，使得左邊的空間太小。好在畫紙比畫布要更容易裁剪，這種情形下也只能用這個辦法了。

拉什 (Rush)
炭筆畫，康頌繪圖紙
24〃 x18〃 (61cm x46cm)

負空間的合理平衡

不同形狀和大小的負空間使人覺得頭部在畫布上的位置很舒服。

美女 (Beauty)
亞麻布油畫
8" x10" (20cm x25cm)

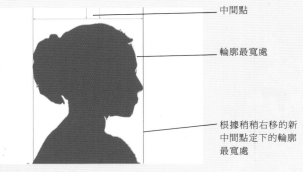

中間點

輪廓最寬處

根據稍稍右移的新中間點定下的輪廓最寬處

設定輪廓線

找到輪廓的最寬處（包括頭髮在內），在輪廓最寬處設定中間點的位置。然後把輪廓的中心點稍稍平移，使其位於整個畫布中心點的左側或右側，這取決於你想在哪邊留出更多的負空間。在這幅作品裡，我想在右側多留些空間，所以我把新的中心線稍稍移動，以平衡整個畫面。

觀察並評估皮膚色調

不管你的繪畫主體是靜物、風景還是肖像，你都可以用同一種方法來估算任何一個顏色的色值，這時只需要問自己三個問題：

1　固有色，即物體不受燈光和陰影的影響時是甚麼顏色？舉個例子，蘋果的固有色是紅色，儘管它有時會呈現更暖的紅色（包含了橙色），或者冷一些的紅色（包含了藍色），亦或介於二者之間，這取決於蘋果是如何反光的。

2　該色彩的明度值是多少（多亮或多暗）？

3　該色彩的飽和度（純度）是多少？

評估皮膚的色調和估量蘋果的色調沒甚麼兩樣，只是鮮活的皮膚包含紅黃元素，也就是橙色。當你觀察繪畫主體時，要思考他的皮膚顏色偏紅還是偏黃，或者介於二者之間。之後就可以判斷其明度值了，最後再得出其飽和度。

評估皮膚的色調

31

膚色的混色

對於中間值到偏亮的膚色，從肉色開始（或鎘紅＋土黃＋鉛白的混色），調節各顏色的比例，獲得滿意的明度和色彩。對於中間值到偏暗的膚色，從鎘紅＋土黃的混色開始，然後根據深色皮膚的色彩和飽和度，加入瀝青色或透明土紅來調節明暗度。

隨時練習混色

最簡單的練習之一就是根據隨機挑選的顏色樣本進行混色。從當地的五金行或油漆店選一批顏色樣本，從中挑出三個顏色，嘗試混色練習，再對照看看是否與樣本的顏色一致。看著自己這麼快就學會了混色，一定會備感驚訝，同時，自信心也會大大增加。

畫自己的膚色

觀察你手腕內側的皮膚，把它想象成一塊顏色。粗略調出一個接近你基本膚色的顏色一對我而言，用肉色＋亮紅。接下來，我加入鉛白來調節明度（拿坡里黃也可以，但是鉛白除了提亮，還可以使色溫更冷）。最後，我加一點生褐＋基礎綠來調節混合色的飽和度，使之與混合色的明度相匹配。有時需要在最後做一點修正，這裡，我又加了一點亮紅來使顏色更偏粉。左邊的兩個色彩樣本均可用來畫手腕內側的膚色。

做完這個練習，再把手轉過來，試著畫畫小臂的膚色。

創建色標

先創建畫面上主要元素的色標。無論是寫生還是以後在工作室參考照片作畫，色標都是不可或缺的參考對象。

怎樣創建八階色標

我在小片畫布上或者畫面的邊緣調和色標。在八個方塊裡記錄繪畫主體的主要色彩，在格子周圍留些空白，以便用筆記下所混合的確切顏色。我分別混合出皮膚、頭髮、衣服、背景在亮部和暗部的主色調，放在畫布網格裡。畫肖像畫時就可以參考這個漂亮的八階色標了。所做的筆記在日後重新混色時也會派上用場。

走到模特兒面前對混色進行確認

很多時候畫布上的光線與模特兒身上的光線是不同的，尤其是在你離模特兒較遠的時候。你可以拿著畫刀和手持調色板走到模特兒面前，評估一下你的混色是否合適。將畫刀上的顏色與模特兒的膚色進行比對，然後再分別比較背景顏色和衣服顏色。在較為複雜的創作中，你可能需要混出兩種背景色。如果背景顏色的分布相當均勻，那麼只需一種混色就可以了。

亮部的背景	暗部的背景
皮膚亮部	皮膚暗部
頭髮亮部	頭髮暗部
衣服亮部	衣服暗部

八階色標的設計

第三章

照片寫生

大多數肖像畫畫家都有照片寫生的經驗，但是參照照片畫畫的頻率取決於畫家的個人喜好。當然，本書的前提是，要想成功地參考照片畫出肖像畫，你需要做到兩點：首先，定期寫生；其次，一定要用攝影品質非常出色的照片——我強調"非常出色"這四個字。千萬不要以為別人給你拿來的照片能用即可，而是怎麼用或怎麼選擇照片，都要靠自己把握。

很多學生還沒開始動筆，就已經註定畫不出好的作品，原因就是照片的質量太差，這樣的事屢見不鮮。即便是約翰·辛格爾·薩金特(John Singer Sargent)這樣的肖像畫大師，面對我小學時的集體照也會束手無策，甚至連試試看的念頭都不會有。即使你只是在練習，那也要讓這個練習有助於提高自己的技藝（也許練習的時候更應如此）才行，一定要有"完美練習"的觀念。

瑪麗·休（細節）**(Mary Sue)**
亞麻布油畫
20" x16" (51cm x41cm)
私人藏品

為拍照對象擺姿勢

為拍照對象擺姿勢其實很簡單，只需花時間把相機擺放在合適的位置便可。為成年人作畫時，一開始我就會問："你能告訴我，你最喜歡自己臉上的兩個部位和最不喜歡的兩個部位嗎？"對方的回答能極其有效地幫你選擇最佳的角度和光線，以及在繪畫時要強調哪一側臉。

為孩子擺姿勢就取決於畫家自己了，因為孩子的父母會覺得自己的孩子怎麼看都好看，這是人之常情；而通常情況下，孩子還沒有對自己的外表形成審美取向，說不出自己喜歡甚麼或不喜歡甚麼。

拍照對象靜止不動的時間只需要幾秒鐘，不妨按照自己的意願多拍一些照片，擺一些平時生活中不可能出現的好玩的姿勢，你還可以和他（她）一起設計各種姿勢。這個過程可以給你提供多個視角和多種光源的選擇。

試驗照明設備，選取有利位置

為模特兒拍照的時候，試驗各種照明設備和選擇有利位置是件其樂無窮的事。我給瑪麗從下方打光，讓她處於對角的位置，人物看上去很生動。我的相機離地板只有30英寸（76cm），這個高度其實是不適合放置畫布的。

穿黃衣的瑪麗 (Mary in Saffron)
亞麻布油畫
30" x 40" (76cm x 102cm)
私人藏品

實體寫生還是照片寫生？

到底實體寫生和照片寫生哪一種比較好呢？我相信只要有畫家存在，對此的爭論必將永無休止。二者我都喜歡，這也是有原因的。實體寫生可以讓我體會到繪畫本身的樂趣，我不必過分追求畫作的相似度和準確性，而是在畫完的那一刻，充分享受新鮮作品帶來的成就感。而如果有照片作為參考，我便有足夠多的時間研究色彩、明暗的微妙變化，還可以從相似度、整體設計、畫面質量等幾個方面來提高作品的精確度。但是要牢記一點，只有通過定期寫生，你才能獲得參考照片作畫所需要的各種繪畫技能。

參考照片畫出精彩一刻

當然，沒有誰能一直抱著衝浪板不放，直到我把畫畫完，畫得再快也做不到。片刻間的笑容也是無法長時間保持的。

金(Kim)
亞麻布油畫
24" x 18" (61cm x 46cm)
私人藏品

參考照片創建背景

得知金的畫像要以海灘作為背景，我就找了幾張以前在海邊度假的照片（要保證陽光照射的方向與金照片上的陽光照射方向一致），並在精心挑選的地點給她畫了肖像畫。實際上，我所參考的照片是在亞利桑那州的一個荒廢的後院拍攝的，在這張照片裡你還能看到她衝浪板的一角。

拍攝參考照片

做一個出色的肖像畫畫家需要高超的攝影技術嗎？如果你打算參考照片作畫，那麼答案就是肯定的，除非你有個攝影技術一流的助手。其實攝影的基本知識很容易掌握，練得多了技術也就日臻完善。你拍照片的目的並不是要拿去競爭普利茲獎的，所以只要照片適合並有助於你作畫就好。

還可以使用別人拍攝的照片，前提是要獲得本人的同意。有時候你別無選擇，比如畫遺像。一般來說，顧客自己帶來的照片不可能在佈局、光線、明暗等各方面都適合畫家拿來作為參照，所以當你沒有其他選擇的時候，還是自己動手拍攝照片吧。

你需要花俏昂貴的相機嗎？不需要。數位單眼相機就很好，質優價廉的數位相機也可以，無論新舊。只要你的相機是500萬像素以上，多數情況下都可以拍出質量和解析度都過關的照片。

拍照準備工作

數位相機的設定：

1. 關閉閃光燈
2. 將解析度調到最高
3. 可能的話，選擇TIFF（檔案格式）或RAW（原始圖像數據儲存格式）
4. 設定白平衡

一定要使用三腳架。使用三腳架的好處是便於把若干張照片結合起來參考，因為所有照片的拍攝高度是相同的。即便有三腳架，也最好使用快門線或自動拍照器，將鏡頭在曝光時的震動降低到最小。

拍照前要注意到模特兒的細節—頭髮、首飾、衣領、圍巾、手等等。還要拍攝一些特寫照片，以備繪畫時使用。再拍一張模特兒手持灰板或色標的照片，這樣就可以在電腦上更準確地調整色彩。

如果具備足夠的電腦圖像處理技術，可以考慮在模特兒保持姿勢時就在電腦螢幕上調整色彩。

盡量避免因鏡頭質量或因相機與模特兒間距離不當而產生的焦點平面失真。鏡頭變焦的最佳範圍大約是70mm~135mm。一定要與模特兒拉開一定的距離，然後將畫面拉近，使透視收縮和圖像整體失真的問題最小化。

不適合參考的照片

儘管這張照片很美，可它不適合在繪畫時用來參考，因為光線太散、太平，表現不出明暗對比；在咧嘴大笑時產生的眼睛旁的魚尾紋和鼻唇紋會形成陰影，這些都是妨礙作畫的因素。

很適合參考的照片

這張照片中，光線斜照過面部，非常有利於畫家表現三維的效果。陰影的亮度足以表現良好的視覺效果，儘管照片裡只有頭部和肩膀，但整體姿勢充滿動感。

確定參考照片的尺寸

在畫肖像的最初七八年裡，我從4″×6″(10cm×15cm)尺寸的小幅畫作開始練習，如果有機會，還會畫8″×10″(20cm×25cm)的畫。之後我聽了一次講座，演講者說："為甚麼要畫小幅作品呢？與實物一樣大小的畫豈不是容易得多啊！"確實如此，如果畫作與參考照片大小相同，那麼你使用照片的同時也是在模仿視覺尺寸。後退一步，你就能對兩幅畫面作出比較了。

你可以在影印店將數位照片印出來，或者用合適的設備自行列印。使用圖片編輯軟體做做試驗—Photoshop或相機的內置軟體都可以。通常情況下，我會利用Adobe Photoshop作幾項調整。如果只需做一些基本處理，就不必買昂貴版本的Photoshop，你也不必對軟體做深入研究。入門階段可以上網搜索線上影像教程來幫你的忙。

測量頭部尺寸

在Photoshop中測量頭部的高度，或者直接用直尺測量照片中頭部的高度。使用以下公式，並根據你要畫的目標頭部大小，計算並重新製定頭部尺寸：

目標頭部尺寸÷參考照片中的頭部尺寸=頭部在整幅畫面的比例。

在本例中，我選擇的目標頭部尺寸為7英寸（18cm），而16.235英寸是照片中的頭部尺寸，因此，7÷16.235=0.431，即目標頭部尺寸是實際尺寸的43.1%。

12英寸（30cm）

16英寸（41cm）

8英寸（20cm）

10英寸（25cm）

頭部大小要適合畫布尺寸

你可以根據具體的作畫要求改變或決定畫布尺寸的參數。這個工作可以在Photoshop裡完成，也可以簡單畫一個小的成比例草圖。本例中的肖像畫使用16"×12"(41cm×30cm)的畫布就恰到好處，因為畫面的底部還有足夠的空間，能畫出圍巾的基本形狀。

確定構圖

先權衡一下你的設計稿，然後再來決定頭部的位置。在本例中，7英寸（18cm）的頭部對於10"×8"(25cm×20cm)的畫布來說就太大了，沒有了負空間，圍巾也顯得很不協調。如果你堅持這種規格的畫布，就需要重新製定一個稍小的、更為合適的頭部尺寸。

照片中的陷阱一邊線

照片裡的邊線自然是由相機拍攝出的影像決定的，也就是說，焦點上的一切，都會在照片上呈現出來，不分主次。然而人類眼睛的工作原理並非如此。若畫家不刻意對邊線加以處理，畫作就很難，甚至不可能顯現出畫面重點一而畫面重點才是作畫的意義所在。

軟硬邊線由畫家決定

我讓織物的紋理細節僅出現於洋裝的胸部，這樣就把觀賞者的目光，聚焦在畫面重點上。忽略掉的邊線細節所產生的陰影令整幅作品明暗有致。

界 (Threshold)
亞麻布油畫
24" ×18" (61cm×46cm)

拍照縫紉包

每次拍攝照片我都會帶一個縫紉包，裡面有膠帶、安全別針和長尾夾。這幅《界》的參考照片中的模特兒身著的"衣裙"是用長尾夾一秒鐘就夾好了的，不需要一針一線。

邊線過多

在這個案例中，模特兒身著的披巾有過多的衣飾紋理，因此，為了保持畫作的畫面重點，有必要軟化或忽略一些邊線。

照片中的陷阱一色彩

除非你技藝純熟，能列印出高質量的照片，否則很難根據參考照片對色彩做出合理的判斷，尤其是陰影部分。本例中，照片中的陰影部分為單調的灰棕色，全然不是真實生活中的樣子。對日常生活的認真研究，在這時就會給你豐厚的回報了。

枯燥死板、色調不準確的照片參考

有時你的思維會受限於一些用作參考照片的遺像。本案例中，一張褪色的棚拍照片就提出了很大的挑戰。為了突出大法官多爾蒂的職業地位，我借用了丈夫的手，讓他手抵一本《布萊克法學詞典》（可惜任何一個律師協會成員都立刻會從膚色和腰圍上看出破綻）。我挑選了多爾蒂法官最喜歡的領帶，目的是想給他的家人帶來親切感。

作者所選配色

我看過多爾蒂法官最喜愛的攝影集一弗蘭克·西納特拉的《我生命中的九月》以及它的封面設計後，這套配色方案就在我腦海裡形成了。

可敬的威廉·安德森·多爾蒂
(The Honorable William Anderson Dougherty)
亞麻布油畫
24" ×18" (61cm×46cm)
私人藏品

印出合適的照片

在列印照片之前，我常常會調整影像的明暗度和色彩飽和度。你可能需要做這些調整，也可能不需要；通過反復在電腦和列印機上試驗，你會找到自己鍾愛的修改方案。一定要使用高規格的相紙和最好的列印設備。

比對真實尺寸列印圖片

如果你列印的是一張常規尺寸 8½"×11"(22cm×28cm)的照片，而你的畫布大於這個尺寸的話，這時就需要將圖片裡的一些細節分開列印（比如按實際尺寸列印頭部和手部）。需要的話，還可以放大一些其他的細節，例如首飾或衣飾。

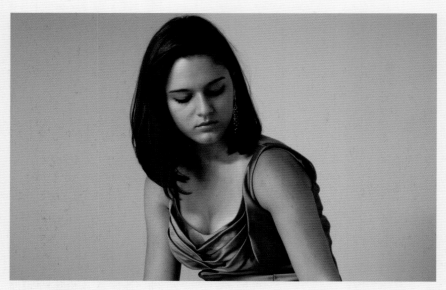

未校正過的圖片

用相機拍攝後直接列印出來的照片大都稍顯灰暗。

修改過明暗度的圖片

圖片編輯軟體可以讓圖片的明暗調子更加漂亮。此時需要使用圖片編輯軟體Photoshop "圖像" 工具欄裡的兩個色彩調節工具—"色階（Levels）"和"曲線調節(Curves)"。你可以查閱軟體使用説明（或請教鄰居家的年輕人）來學習如何使用。

調整色彩飽和度

大多數的數位相機都有偏色處理功能。就我自己的相機而言，紅色往往過於飽和，所以我就把圖像裡紅色的飽和度調低一點。

參考照片畫群像肖像畫

作為一個畫家，或許你面對的最大挑戰，就是創作一幅群像的肖像畫。最大的難點是大部分照片都不能在有限的篇幅內，將每個人最完美、最上鏡的角度展現得面面俱到。每增加一個主體，這種難度就會成倍地增加。然而，學習一下如何安排照片的細節，就能畫出一幅既具有創造性，又賞心悅目的肖像畫。

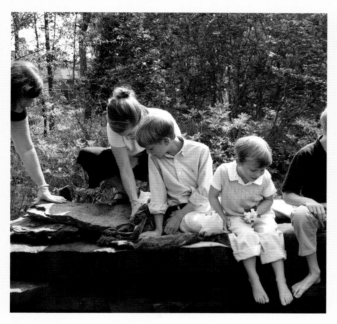

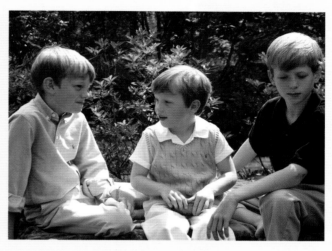

記錄相對頭部尺寸

至少要有一張照片裡面所有的主體都處在相對位置。假如你作畫時需要結合多張照片，就可能需要為多個主體重新設定尺寸。如果主體的位置與相機之間不是垂直關係，相對尺寸對於增加作品的說服力就至關重要了。本例中的三個男孩都處於一個焦點平面上。

組織拍照

在拍攝之前要充分考慮構圖—尤其是拍小孩子的時候—所以要把畫面主體都集中到光源照射的環境裡。比如，高個子主體可能會在小個子主體上投下陰影。本圖中，來自頭頂上方偏後的自然光輕鬆的解決了這一問題。

拍攝前考慮得越周到，對衣服提出越多的選擇，拍攝的過程就會越順利。不要過多地考慮色彩，多考慮一下明度色值，以免自己被黑一白一黑一白的模式所困擾。

安排拍攝主體的位置

完全按你自己的想法去安排拍攝對象的位置。這通常意味著你得親自到那個位置上，說"山姆，像這樣坐在這兒，手要這麼放"等等。山姆坐好後，你再坐在山姆旁邊的位置上，告訴約翰說，"約翰，你就坐在這兒，像我這樣"。這次拍攝得到了孩子父母的幫助，這讓我很高興。男孩子們坐著的那條浴巾的顏色和明暗與岩石很相似，因此它不僅能讓孩子們在有棱角的岩石上坐得舒服，還不會給畫面帶來不合邏輯的反映色。

額外注意任何遺漏的視覺信息

最開始我拍了很多我可能會用到的照片，包括手、腳和肢體動作等。當我隨後觀察這些照片上的人物表情、光線和情景時，發現了一些問題。首先，明亮的陽光令孩子們有點眯著眼睛；其次，照片裡遺漏了幾處細節，小弟弟手裡缺個合適的東西，而這個東西要吸引他和二哥的注意力。為了解決這些問題，我在門廊上支起了一塊中灰色的布幕，製造了一個半遮陰的背景來緩和自然陽光，並使用人造暖色光源模擬太陽光的照射方向。這一切完成以後，我才得以更完美地拍攝手、腳、面部表情和帆船模型等細節。

起草構圖，計算畫布尺寸

用幾筆速寫完成大致的構圖。我可以在畫面底部增加足夠的空間，以免留給腳部的空間過小，還使畫面從左至右的整體空間保持平衡。對於這張畫布，我選用了36"×48"(91cm×122cm)的規格，這樣我就有大約6英寸（15cm）的空間去畫頭部。圖中的實線表示照片尺寸，虛線表示調整後的空間和邊界。

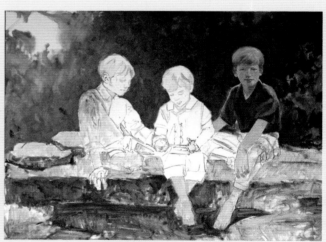

調整畫面構圖並開始作畫

因為只要我有至少一張照片具體呈現了三個男孩的相對大小，便可以在作畫之前適當地重新調整細節的尺寸。我用稀釋的生褐色和中號貓舌筆刷畫主要形狀，然後馬上畫背景的整體色彩和明暗。我知道這幅多主體肖像要分成幾個部分來完成，就無所謂從左往右畫還是從右往左了。然而，如果你要在濕顏料上畫，可以從下往上畫；如果你慣用右手，就從左往右畫；慣用左手的人則反之。

河塘岩石上的男孩們 (The Rock Pond Boys)
亞麻布油畫
36" ×48" (91cm×122cm)
私人藏品

講故事過程中激發興趣

因為群像肖像畫的創作異常複雜，所以會出現哪個主體是畫面重點的疑問。要是家長不理
解為甚麼他們的某個或某幾個孩子沒有眼神交流，你就要幫他們認識到，一幅畫作為一個
協調的整體才會產生藝術效果。如果家長想讓每個孩子都成為畫中的主角，那為他們分別
作畫不是更好嗎？只要光線和背景互相協調，幾幅畫作為一組掛在牆上，效果也相當不錯。

本例中，三個孩子的家長很清楚，他們想要的是一幅表現手足之情的畫作，我們選擇讓二
哥對弟弟表現出關心與疼愛，而大哥則呈現出對弟弟們的守護之情。

拍攝多主體照片的要訣

為了拍出畫面自然和諧的多主體照片以便作畫時參考，從一開始就要使用正確的拍攝方法。以下是我從多年拍攝經驗中總結出的要訣：

· **不要隨便改變相機與拍攝對象的相對位置關係。**不要將相機時而靠近，時而遠離拍攝主體（而是使用相機鏡頭拉遠或拉近），不要隨意改變相機與拍攝主體的相對高度（你需要用三腳架固定相機）。

· **你和拍攝主體都不要隨便移動，以免改變光源方向。**在強烈的人造光源和直射日光下拍攝時這一點尤為重要，因為明暗模式會在瞬間發生很大變化。

· **與拍攝主體拉開距離。**你站立的位置一定要合適，便於你既能將鏡頭拉近到面部、手部及其他細節，又能推遠至整個畫面。

· **透過觀景窗觀察拍攝主體時，從你左手邊第一個人開始。**指導他的一舉一動：頭部的位置、眼神、肢體動作和手部細節，每調整一次都要拍一張照片。先取全景，再拉近鏡頭聚焦細節，然後將鏡頭挪到下一個人，把剛才的流程再重複一遍。只有你自己知道整個畫面的焦點在哪裡（不要被相機觀景窗的焦點搞糊塗了）。

· **拍攝參考照片時，要拍下你需要的所有資訊。**這些資訊包括手、腳、首飾，當然還有臉部。回頭尋找錯過的細節可一點也不好玩，甚至不可能。所以你需要調整不平整的衣領，撫平難看的衣褶，整理怪異的髮型等等。另外，我總是提前詢問拍攝主體是否介意我用手碰他們。當然，沒有一個人會說"介意"，其實這只是個禮貌問題。

兄弟姊妹選用相近的膚色，讓畫面的整體色彩顯得自然和諧。

桑尼和朋友們 (Sonny and Friends)
亞麻布油畫
28" ×40" (71cm×102cm)
私人藏品

簡化整幅作品的明暗佈局。

傑米和大衛（Jaime and David）
亞麻布油畫
42"×34" (107cm×86cm)
私人藏品

仔細安排頭部與手臂的位置，能將複雜的佈局模式，融入簡單的大塊面積構成的畫面，同時
不會失去畫面重點。

謝爾登和貝特（Sheldon and Betté）
亞麻布油畫
36"×50" (91cm×127cm)
私人藏品

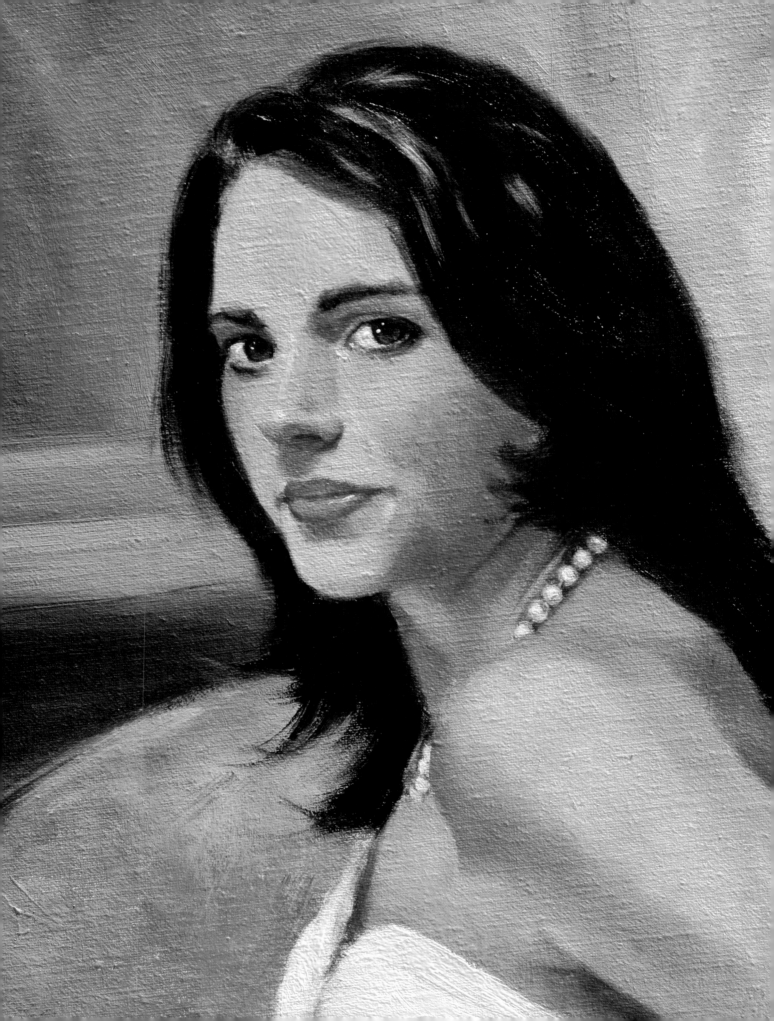

肖像畫細節描繪

在本章的實例中，我們要討論畫肖像畫時可能遇到的，獨特的臉部細節的繪畫方法和技巧，包括臉部毛髮、眼鏡和皺紋。

雖然我們都有眼睛、鼻子和嘴巴，但是這些臉部特徵的多樣性，決定了我們每個人都是獨一無二的，因而每個人都有自己獨特的美。要展現繪畫主體的美感，靠的是你自身對每個繪畫對象的觀察，而不是設置一些有關形狀和位置的通用公式。

凱蒂的珍珠項鏈（局部）（Katie's Pearls）
亞麻布油畫
30"×24" (76cm×61cm)
作者收藏品

眼睛的畫法

對於大多數肖像畫畫家來說，畫眼睛不僅是最終的目標，而且是肖像畫過程中最有趣的部分——這一點毫無疑問，因為眼睛通常是整幅肖像畫的焦點。人類虹膜上的無數色彩和多種圖案的確很漂亮，而眼周圍獨特的肌肉和組織傳達著豐富的情感。在這個練習中，我的模特兒是一個有著深陷的藍眼睛的年輕女士。

參考照片

❶ 勾出基本形狀

用媒劑稀釋一點生褐，用小號貓舌刷，在肉色（亮部）和肉色+生褐（陰影）的底色上，輕輕勾畫出整體結構輪廓。頭部的7/8視角使得另外半邊臉只能看到一點點，一定要畫出遠處那隻眼睛的透視—內眼角藏在鼻子後面—這就提供了清晰的下眼瞼結構。

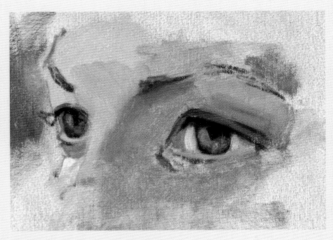

❷ 畫虹膜(黑眼珠)和鞏膜（白眼球）

用生褐色給上眼睫毛起稿，用又深又暖的瀝青色+深紅+透明土紅畫眼瞼處的褶皺（所有皮膚與皮膚相互交疊的部分）。一旦確定了睫毛的位置，再決定虹膜"懸掛"在哪兒就容易多了。此例中，我們右手邊那隻眼睛的虹膜就懸在睫毛11：00到2：00的位置。虹膜用專家級靛藍顏料畫出，這個顏色很適合畫藍眼睛，用基礎綠+生褐的細微筆觸畫鞏膜（眼球上的白色部分）。

在靛藍上加基礎綠來提高亮度，用來畫虹膜的深藍色外邊緣。虹膜顏色最深的部分就在高反差強光位置的正下方。用最小號貓舌刷沾象牙黑，畫橢圓形瞳孔。用一小筆肉色+生褐表現出淚腺的形狀。修正鞏膜左右兩邊的明暗，稍稍加深眼白部分的頂部，用來間接地表現其上方眼睫毛的投影。

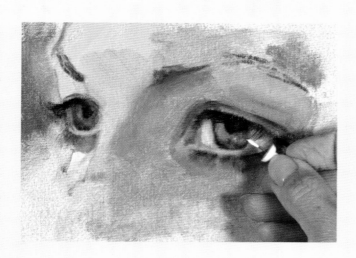

③ 定位高反差亮光

高反差亮光適合低調處理而不適合被誇張表現。再小的筆刷都不適合繪製眼球強光，所以，試試用圖釘這個妙招吧。用圖釘尖（或別針或者其他帶尖頭的物體）沾取繪製強光的顏色，此例中我用的是鉛白。顏料應該在圖釘尖頭形成一個柔軟的頂部，就像攪拌奶油或蛋清時形成的山峰狀尖頭一樣。只讓顏料（而不是釘頭）去觸碰到強光所在的位置。做這一步時，你需要用腕木或小拇指來固定你的手。如果不小心高亮光點畫得太大或點錯了位置，就要返回上一步重新做起了。

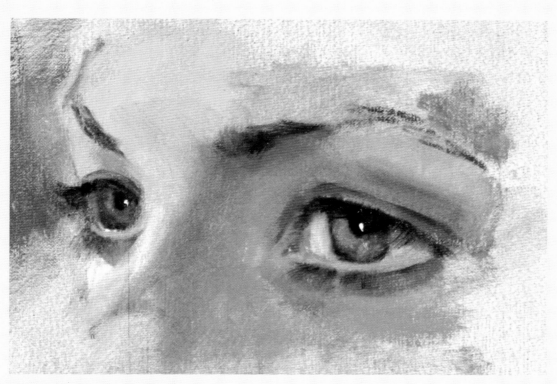

④ 完成強光亮點，調整睫毛

用一支小號梳形筆刷沾生褐，從睫毛根部開始，圍繞鞏膜及下眼瞼，按逆時針方向畫上一筆（如果睫毛根部仍有足夠顏料，正好可以拖過來一些使用）。用一筆肉色來畫托著下睫毛的皮膚突起處。

給左邊眼睛的虹膜和下睫毛根部增加高光亮點。淚腺輪廓處經常會出現一小點高光，但最好是用肉色而不是鈦白，否則會過分地突出。稍稍調整一下睫毛，但要保持模模糊糊的樣子，千萬不要畫得根根分明。

眼睛畫法示範

藍眼睛

我畫圖1虹膜時用群青代替靛藍。群青的飽和度使得虹膜看起來不真實，似乎是浮在畫面上方的。圖2虹膜用的是象牙黑+鉛白，因為象牙黑裡含有一絲藍光，虹膜看起來雖然仍是藍色的，但更加真實。所以，用象牙黑+鉛白的混色替代靛藍是一種恰當的選擇。

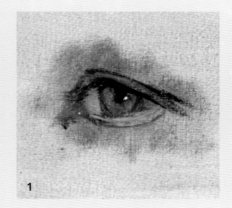
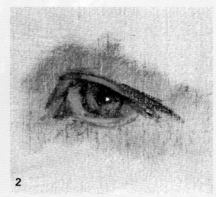

1

2

亞洲人的眼睛

這幅寫生習作中我的日本模特兒被暖光照亮，位置稍稍偏離中心。亞洲人與典型的白種人相比，其特點是鼻梁較扁平，所以側光能讓眼睛輪廓更加清晰。眼皮上突出的雙眼皮使眼睛顯得深陷，上眼皮的下方是眼睛的圓形輪廓。由於她的眉骨略高，前額上的眉毛就顯得很平。

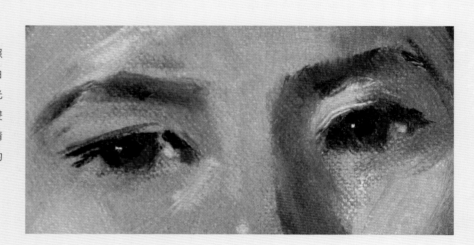

淺眼窩的棕色眼睛

我畫過的大部分孩子的眼睛都是深陷的，但這個孩子的棕色大眼睛卻是淺眼窩的，露出了大面積的眼瞼。燈光從頭頂上方打下來，在明暗度上，靠近上睫毛的眼瞼部要比靠近眉毛的眼瞼部亮一些。找到下眼瞼的合適結構和深度，它介於鞏膜和下睫毛突起的部分之間。對於我們右手邊的那隻眼睛而言，睫毛根部微微突起在明暗度上比鞏膜亮。若要使虹膜亮一點，在高反差亮點的反面，用鎘鮮紅在原本的深棕色基礎上提亮一筆。這裡，強光來自兩個方向，但我強調的是來自我們左手邊的光線，其方向與鼻子上的強光方向一致。你的畫作應該以某一種光源為主導，即便這個光源在參考照片裡很模糊。

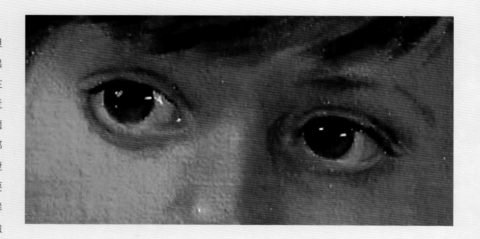

眼鏡的畫法

隨著你畫肖像畫的經驗逐步增加，很可能遇到戴眼鏡的繪畫主體。畫眼鏡最初的困難是，要保證肖像畫的目的是刻畫人物，而不是刻畫眼鏡。因為眼鏡有直線條和生硬的邊緣，你需要有意識地讓觀賞者透過眼鏡看到畫面重點。在這幅練習中，我們的主體是一個戴著飛行員式眼鏡的老人。

參考照片

1 建立眼鏡的基本形狀

在你開始鋪基本膚色的同時，用媒劑稀釋少量生赭，用小號合成纖維平頭筆，粗略描繪眼鏡輪廓。以幾何方式估計一下形體會在什麼地方轉折，然後記錄下來（曲線變化可以稍後再修飾）。注意觀察光線透過彎曲的鏡片表面時所引起細微的顏色和明度變化。

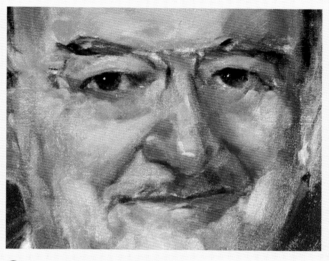

2 建立省略的邊緣和要描繪的邊緣

在建立了鏡框內外的色彩和明度變化後，在原來畫好的形狀上畫膚色調子。畫金絲框或無框眼鏡時，你需要處理若隱若現、斷斷續續的邊緣，讓作品既生動鮮明，又真實可信，這可是難得的練習機會。和一個戴眼鏡的人交談時，你關注的是他的眼睛而不是鏡框；如果鏡框被均勻完整地描畫出來，並且有清晰的邊緣，眼鏡就會變成焦點，這並不符合作畫的初衷。你要做的是讓觀賞者能夠想像出省略掉的眼鏡邊緣，從而在他們的視覺裡形成完整的眼鏡形狀。

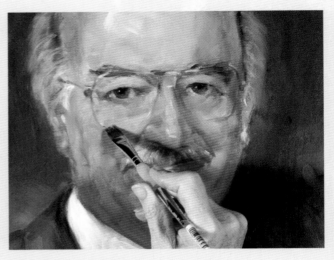

❸ 一筆畫出要描繪的鏡框邊緣

用些許媒劑沾濕畫布，然後用小號貓舌刷沾一點透明土紅+肉色，用一筆流暢的線條畫出鏡框顯示的邊緣。實際上，這個邊緣應該是鏡框和皮膚接觸的地方，而不是鏡框本身的邊緣。如果一筆畫出的這個鏡框邊緣是錯誤的，你就得回到上一步，重新畫皮膚調子。如果你想在濕的顏料上繼續畫，那就用新鮮顏料把畫錯的那筆覆蓋上。如果皮膚調子已經乾了，那擦除錯誤的線條就更容易了。不要挑戰你手臂的自然弧度，我慣用右手，我的自然弧度是在7：00到11：00的位置，所以我把畫布右轉90°放倒，然後再畫這一筆；如果你慣用左手，把畫布顛倒過來畫這一筆可能更容易。

❹ 創建鏡框下的陰影

把畫布左轉90°移正，用一支乾淨的小號梳子形筆刷，加一點媒劑稍稍沾濕，沿著臉頰輪廓的方向向下畫一筆。再次強調，一筆就足夠了。

❺ 完成眼鏡

眼鏡唯一需要刻畫的部分是眼鏡鉸鏈、鏡架和高光，其餘部分建議運用視錯覺來表現一也就是用光影來塑造繪畫負空間。

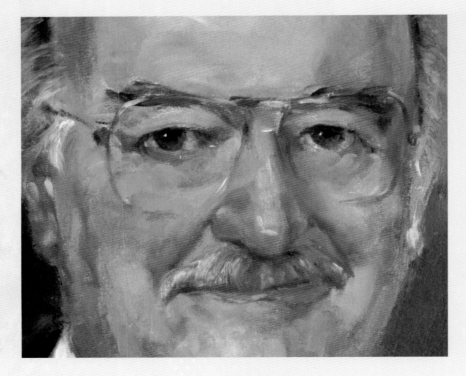

眼鏡畫法示範

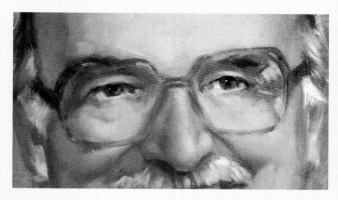

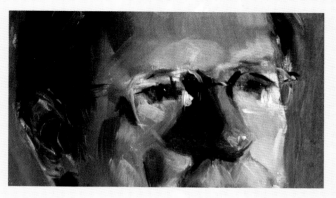

老式全框眼鏡

這張老照片是一幅練習眼鏡畫法的作品。鏡框越大，顏色越深，色彩越豐富，就越容易與面部描繪筆法搶占視覺焦點。這幅習作的難度是使鏡框上富饒的色彩變化，在亮度和色相上盡可能接近皮膚的調子。

金絲框眼鏡

這幅單色油畫中的眼鏡就簡略得多。兩個小時的時間不允許過多關注細節，在某種程度上說，這樣更好。畫這副眼鏡只用了12筆。鏡片上的高反差比眼睛裡的強光畫得大膽得多。

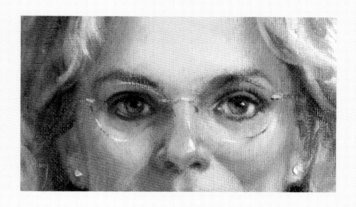

無框眼鏡

我的這幅自畫像是對著鏡子完成的。困難處在於我高度近視，所以戴上眼鏡後我的眼睛看上去要小很多。我先畫完不戴眼鏡的整體，然後再加上眼鏡。我放棄了一點相似度，目的是更多地強調眼睛。

畫眼鏡的不利因素

我通常不願意畫眼鏡，有兩個原因。首先，眼鏡和衣服一樣，其款式和風格每年都在變化，所以憑眼鏡就可以判斷肖像畫的作畫時間點，從而減弱了畫作的不朽價值感。其次，眼睛透過鏡片會產生變形—近視眼的人眼睛會顯得更小，遠視眼的人眼睛會變得更大。所以，要給你的主體在戴眼鏡和不戴眼鏡時各拍一張照片，這樣就能知道眼睛在不受眼鏡干擾時是甚麼樣子，同時也可以知道眼鏡與臉的貴合程度如何。在半身像或較大幅的肖像畫中，可以考慮讓主體把眼鏡拿在手裡。你會發現，眼鏡是人外表上如此重要的一個組成部分，所以還是把眼鏡畫在臉上比較好。

嘴唇的畫法

這幅練習中的主體是一個四歲的白人女孩。多數小孩兒的嘴唇上都能看到自然紅潤的唇色，尤其是膚色非常淺的白種人。給主體的嘴唇塗上透明潤唇膏（為男孩兒作畫也可以採用這個方法），這樣便於你觀察嘴唇的形狀線條，至於需要顯示多少亮光，隨後再做決定。

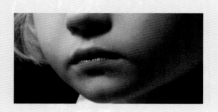

參考照片

① 定位嘴唇上的關鍵點

用直尺確定嘴唇的寬度和高度之間的關係。在此例中，寬度大約是高度的二倍。在這個3/4視圖裡，嘴唇中心大約在距我們左手邊嘴角的1/3處，同時，左嘴角要略低於右嘴角。上下嘴唇的高度大概一致。用薄薄的肉色+鉛白+拿坡里黃色打底，使用小號貓舌筆刷沾稀釋的生褐畫出標記點。

② 塑造嘴唇和周邊形態

換一支小號合成纖維板刷，加一點媒劑稀釋永固深紅，畫上下嘴唇的形狀。用相同的顏色填充上嘴唇。再換小號到中號貓舌筆刷，用鉛白+鈷紫+天藍輕輕地表現出嘴唇周圍的陰影。

3 給嘴唇上色並柔和嘴唇形狀

用透明土紅+鈷紫來畫上下嘴唇之間的深色陰影,用朱紅+肉色來畫嘴唇上顏色最豐富的亮部。在豐富的底色上,塗一點朱紅+永固深紅+透明土紅+肉色來表現嘴唇最明亮的部分。為了使嘴唇邊緣更加柔和,也為了更好地讓唇色與週邊皮膚產生漸層變化,可以用一支柔軟乾燥的小號扇形筆刷輕輕地從嘴唇拖到旁邊的皮膚上。每畫完一筆都要清洗筆刷。

4 修正形狀和明暗

要修正上嘴唇的形狀,可以調整上嘴唇消失在嘴角部分的暗調的位置,加點朱紅+肉色,即使超出下嘴唇的顏色範圍也沒關係。這是為最後一步的修型和高反差做色調和亮度上的準備。

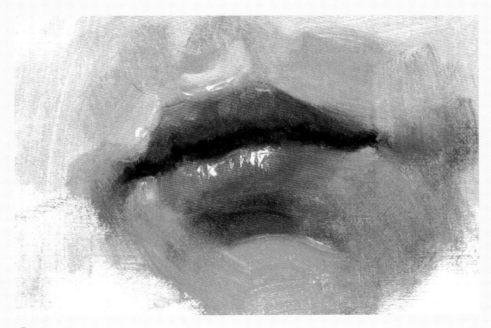

5 完成細節

取少量鉛白,稍微混一點酞菁綠,塗抹在我們右手邊的上下嘴唇交接處的下方,也就是嘴唇顏色和皮膚顏色的交界處。用小號梳形筆刷將嘴唇顏色掃過灰綠色,帶到皮膚顏色處。單獨的一筆(不要來回拖)可以使這些顏色連在一起而又不至於過度混合,這樣使下唇的邊緣消失在皮膚的調子中。用一筆鉛白提亮我們左手邊的上嘴唇上部和外嘴角的區域。因為上嘴唇的顏料還是濕的,所以鉛白不會將其覆蓋(如果你用鈦白或者是在乾燥表面上作畫,上嘴唇的顏色就會被蓋住)。用圖釘給下嘴唇上高反差強光,一定要保證只讓釘頭上的顏料接觸到畫面,而圖釘頭本身不能接觸畫面。

嘴部畫法示範

黑人成年女性，3/4視角

這幅寫生中，我的模特兒處於偏冷的自然光下。她的皮膚非常光滑，這是黑人主體的普通特點。她的嘴唇很厚實，唇形也很豐滿。冷光正好照到上唇的上邊緣，凸顯了她的青春活力。可以同時看到偏冷和偏暖的紅色，上下嘴唇交接處的如實呈現無需強調，有時少即是多。

有鬍青的白人成年男性，平視

當你畫成年男性的嘴部時，沿著嘴唇外緣一直到接近嘴角的位置進行混色，要讓嘴唇邊緣盡量柔和，這樣嘴唇的顏色與皮膚的顏色就會非常接近。想要確定嘴部的具體形狀，就要仔細尋找嘴唇上的亮部—本案例中，亮部在上唇的上方和下唇的最靠下部分。用飽和度不一的藍、綠和紫，通過輕微的亮度轉換，可以有效傳達深色鬍青的效果。這個例子畫出了一個愉快的表情，而並非真正微笑，所以它具備很好的參考價值。如果你的相機可以瞬間連拍，在模特兒微笑的瞬間，你就可以拍下多張照片供自己選擇和試驗。

白皮膚小女孩，3/4視角，微笑

儘管我通常不推薦畫微笑的主體，但有時一個淺淺的微笑，畫出來的效果非常好。即便是小孩兒，如果笑得太大，照片中法令紋會顯得很深，所以畫面的亮度要比參考照片中的亮度高一些，這一點很重要。為了使牙齒顯得真實生動，千萬不要把每一顆牙都詳細刻畫出來，而是要沿著嘴唇去橫向觀察牙齒上細微的明度變化。推薦用溫暖的不飽和紅色去描繪上排牙齒的下沿，只要比嘴唇顏色稍深一點就行。在3/4視角中，注意牙齒弧度和嘴唇在空間上的透視。

練習
刻畫皺紋和皮膚褶

萊斯是我最喜歡的模特兒之一，他是個牛仔，也是位真正的紳士。他的戶外生活經歷使他擁有畫家最喜愛的皺紋。他的衣著舉止與他的氣質極其吻合，似乎隨時準備脫帽向女士致敬。可以考慮用形狀而不是用線條來刻畫皺紋，並且要記住，在列印出來的照片上，最暗的部分通常會顯得更暗。光源越強，與模特兒距離越近，皺紋和皮膚褶也越明顯。

參考照片

① **定位皮膚褶皺分割出的基本形態**

一旦開始畫皮膚，就要眯著眼睛觀察參考照片，找到主要的幾處皺紋。用小號貓舌刷取一點透明土紅+瀝青色+永固深紅來繪製主要皺紋。線條要比真實的皺紋粗，所以不用畫得很精確。在接下來的步驟裡，隨著進一步的修正，幾乎所有的這些線條都會被覆蓋住。

② **先畫最大的色塊區域**

用一支中號或大號梳形筆刷來繪製皺紋之間的色塊一例如，眼睛上方和下方的色塊區域，鼻子和臉頰旁邊的色塊區域。在對比相鄰的色塊區域時，要將注意力集中於明度和色相變化上。

59

③ 畫皺紋兩側的區域

先前畫過的法令紋現在幾乎已經看不出來了,這一點非常顯。用一支中號貓舌筆刷來畫合適的嘴唇形狀,起點與我們左手邊的那條線重疊。用幾筆更亮的顏色畫臉頰,一直畫到我們右手邊的那條線。最初的深色筆畫只留下極少的陰影。對於其他的幾條深色筆畫,還是採用這種兩邊同時處理的方法,在繪製過程中不斷修正形狀。

④ 從褶皺處向外塗顏料

用一支柔軟的小號扇形筆刷將顏料從皺紋處向外塗抹來融合顏色。此時,我把畫布逆時針旋轉了90°,就不必挑戰自己手臂的生理弧線了。每畫完一筆都要擦淨筆刷。

⑤ 完成皺紋的繪製

皺紋的視覺效果是通過明度的變化和邊緣的處理來實現的。來自左側的光源使褶皺後面的皮膚邊緣很鋒利,當光線過渡到我們的右側時,褶皺後的皮膚邊緣更加柔和。你可以盡可能地完善細節,一處形狀畫得越精確,與之相鄰的形狀也就越精確。然而,皺紋(或者其他部位)的細節太多,會讓整幅畫面太過突出皺紋,而不是突出人物本身。我的選擇是把萊斯的皺紋形狀畫得隨意一點,然而如果是女性肖像畫,我會做更多的混色。對於40歲以上的繪畫主體,避開脖子上的細節是個明智的選擇。

畫皺紋和褶皺的示範

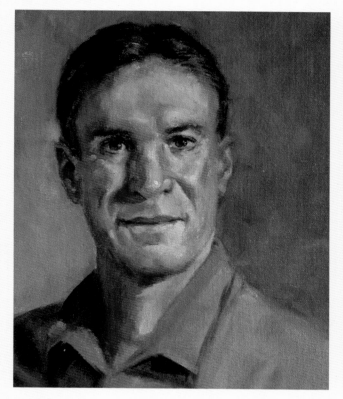

《羅恩》，細節

羅恩強壯的骨骼結構與他的性格非常相符，畫家的繪畫突顯了他的個性。法令紋處的褶皺分別通過三個簡單形狀表現出來：被光照亮的嘴唇部份，構成褶皺最深部分的三角形，以及我們右手邊三角形周圍的中間色調。脖子用直接而簡單的筆法表現出來。

《韋特》，寫生

在標準的3小時工作室訓練中，你真正作畫的時間也就兩個半小時，不太可能對褶皺細節進行更多的描繪，通常只是表現出褶皺的特徵而已。

小孩也要避免大笑

即使是小孩子，在大笑的時候皮膚也會出現褶皺，尤其會出現眼角皺紋和鼻唇處的法令紋─這就是拒絕露齒大笑的最充分的理由。

畫臉部毛髮：
暖光下的自然鬍鬚

照片中使用暖光凸顯出我的表哥瑞克的金黃色膚調。他的花白鬍鬚經過了隨意的修剪，顯得有點卷曲。

參考照片

1 畫面部特徵和頭部的主要平面

給生褐加一點媒劑稀釋，然後用小號貓舌刷輕輕地勾畫出面部特徵的主要形狀和臉上的陰影。

2 設定鬍鬚周圍的形狀

在開始畫鬍鬚之前，先畫皮膚底色和背景顏色，以便在顏色和亮度上有個對照。用土黃+肉色+透明土紅+拿坡里黃的混合色，大致畫出皮膚的色調。與此同時，用冷一些的混合色畫鬍鬚的底色—比如說，用生褐代替混合色中的透明土紅。

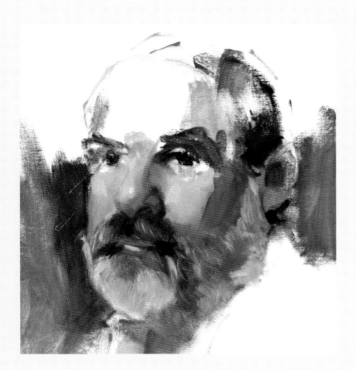

3 確定鬍鬚的基本明暗關係

由於光源是暖色調，所以用相對較冷的暗色給陰影部份的鬍鬚混色。換一支小號或中號的梳形筆刷。眯著眼睛觀察鬍鬚的明暗關係，有時候不太容易分辨，因為從亮部到暗部的變化實在是太微妙了。和畫髮際線一樣，用梳形筆刷把一個顏色拖到相鄰的顏色上，每畫一筆之後都要清潔筆刷。筆畫的方向要與鬍鬚生長的方向一致。如果毛髮畫得太濃厚，就在顏料裡加點媒劑稀釋一下。

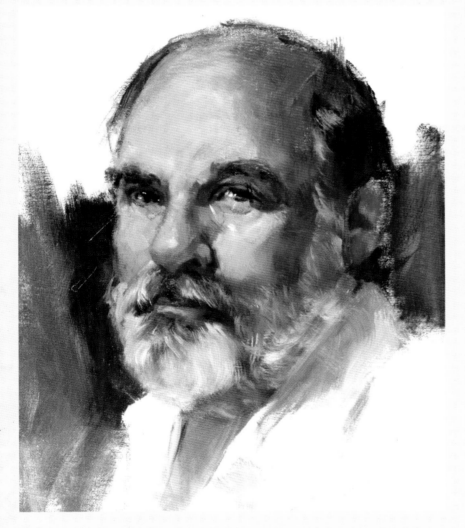

4 完成鬍鬚和周邊色塊

用盡可能多的時間描繪層次，慢慢建立鬍鬚的明暗調子，直到畫出最亮的色調。使鬍鬚到周邊相鄰色塊的過渡邊緣盡量柔和。無論瑞克最亮處的鬍鬚有多亮，都不要亮過他的白襯衫。白襯衫略微投射出黃色光，這與溫暖光源的顏色一致。

畫臉部毛髮：
冷光下修剪過的鬍鬚

我的另外一個表兄鮑勃的膚色比他弟弟的膚色偏紅、偏粉。為了強調更冷的膚色調子，在本例中我使用了冷光源，即間接自然光。

參考照片

❶ 畫面部特徵和頭部主要平面

生褐加一點媒劑稀釋，然後用小號貓舌刷輕輕地勾畫出面部特徵的形狀和臉上的陰影模式。

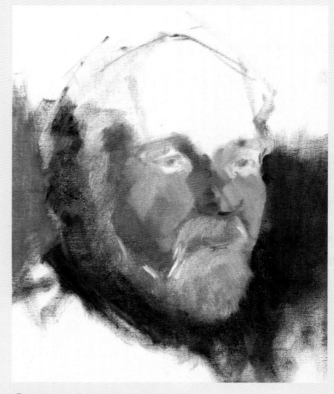

❷ 設定皮膚基調和面部的明暗關係

用與前面練習類似的方式混合皮膚的調子，但是少用透明土紅和土黃，而是用永固深紅+生褐+拿坡里黃+肉色的混色來傳達冷色光源的感覺。

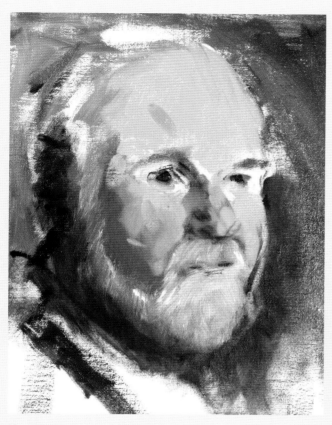

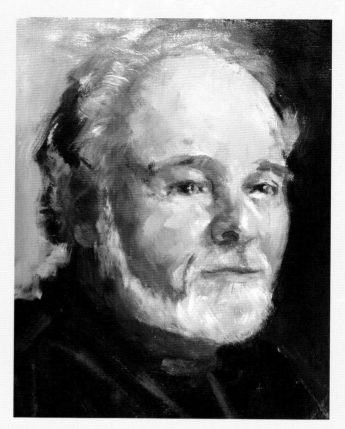

③ 畫鬍鬚中不同的明暗調子

換一支梳形筆刷,沿著臉頰上鬍鬚修剪的邊緣,也就是臉頰與我們左手邊的鬍鬚相交接的部分,用灰色輕輕畫又細又薄的幾筆。用少量瀝青色+基礎綠給鬍鬚增加層次,使鬍鬚陰影部份的灰色比亮部的灰色稍暖一點。透過嘴巴下方的鬍鬚隱約可見一絲膚色。

④ 完成鬍鬚細節

繼續添加一些明度逐漸增亮的筆觸。細節的描繪和亮部形成的對比可以突出陰影區域,並使這些區域仍保留在陰影部。毫無疑問,色彩處理的樂趣是無窮的─留意一下鬍鬚左側外邊緣的那一筆亮藍色,你就能體會到這種樂趣了。畫臉部毛髮的時候,你完全可以自己決定畫到甚麼程度收筆。

修剪過的特定樣式的鬍鬚

這幅寫生最難的地方是陰影處刮過鬍鬚的臉頰。只有不斷瞇起眼睛觀察明暗度的變化,才能決定如何下筆。

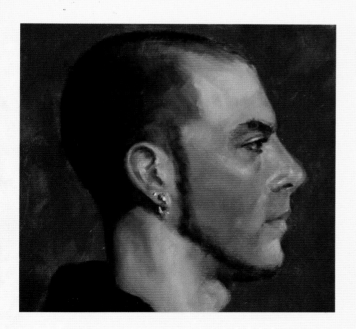

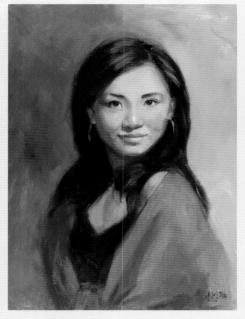
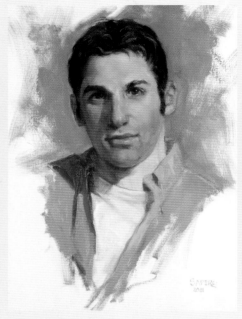
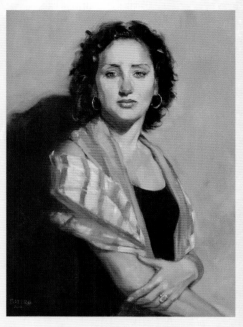
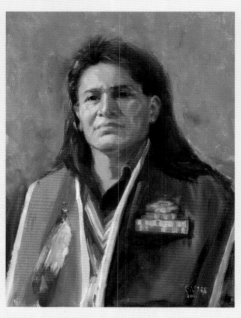
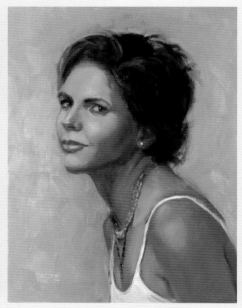
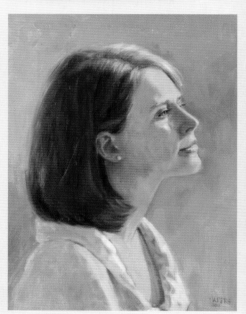

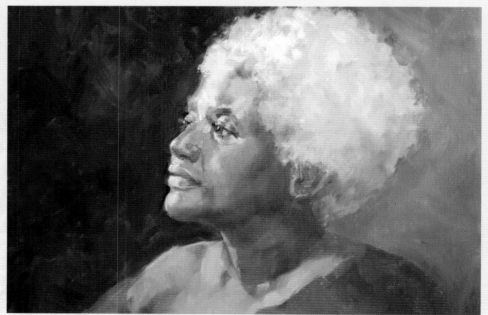

拍照和寫生的工具說明

關於繪畫過程中所使用的材料細節，請參考第一章。本頁的所有畫作使用的都是壓克力亞麻油畫布，還使用了我的標準調色板以及平頭形、扇形、榛子形、耙子形、梳子形、貓舌形、小圓尖形等筆刷。當然，上述這些用具只是我個人的推薦。畫家最好是使用自己喜歡並且用著舒服的繪畫工具。

膚色畫法示範

雖然有少數肖像畫家只選擇實體寫生，但更多人會選擇照片寫生。這兩種繪畫方法各有利弊，但如果能把這二者結合起來，對藝術家來說是絕佳的實踐機會。

贊同實體寫生的原因：

- 能夠觀察模特兒，同時與他（她）有所互動。
- 有機會觀察到真實而豐富的色彩。
- 能夠更加準確地判斷光線下和陰影中的不同明暗度。
- 便於觀察到對象邊緣上微妙的差別。

贊同照片寫生的原因：

- 照片裡的模特兒不會移動。
- 畫到何種程度不受限制，因而畫家可以自由選擇在甚麼時間作畫以及作畫時間的長度。
- 允許畫家畫一些有趣的人物姿勢，但對於實體寫生來說，模特兒可能無法將這些姿勢保持很久。
- 把寵物和孩子作為繪畫主體時，畫起來更容易。

邦妮的實體寫生

　　邦妮是一位有著中國血統的專業舞者和舞蹈教師。整體來說，她的膚色是典型的亞洲人膚色。邦妮的皮膚顏色極其均勻，這個顏色從髮際線一直延伸到下巴。此處的光源是她頭頂上前方的一束鎢絲燈光（色溫3200K），幾乎照亮了她的整個面部。

參考照片

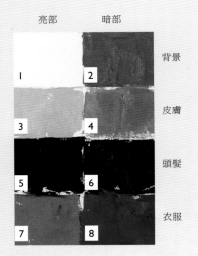

亮部　　暗部

背景

皮膚

頭髮

衣服

色標

1. 不上色區域，畫布本色

2. 中鎘黃+象牙黑+亮藍（暗部的背景）

3. 肉色+透明土紅（皮膚亮部）

4. 肉色+透明土紅+象牙黑+中鎘黃（皮膚暗部）

5. 象牙黑+鈷紫（頭髮亮部）

6. 象牙黑+群青（頭髮暗部）

7. 鎘鮮紅（衣服亮部）

8. 鎘鮮紅+鈷紫（衣服暗部）

❶ 設定頭部的大小和位置

在一塊略帶生褐色的乾畫布上，量出她的頭部長度，其下巴到髮際線的距離略超過6.5英寸（17cm）。邦妮面朝前方，但是光線、她的喉嚨和胸部卻微微朝向我們的右邊。我們需要在畫布的右側留有一些透氣空間。要保證這一空間能夠讓黑色的背心在畫面上具體呈現出圓弧的設計元素，從而把觀賞者的目光帶回畫面。用畫筆標記出頭部輪廓最高點和下巴的位置，以及由淚腺確定的眼睛的水平高度。之後估量一下頭部和脖子的寬度。

❷ 畫大塊面的形狀

水平與垂直測量能夠讓你在畫面上定位並畫出相對較大塊面的形狀，包括頭髮、肩膀和領口。再次核對頭部和肩膀的位置。最好是一發現有需要調整的部位就馬上修改，因為拖延的時間越長，調整的可能性就越小。

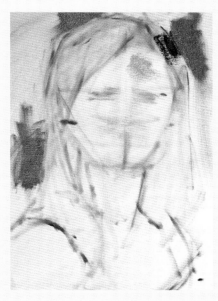
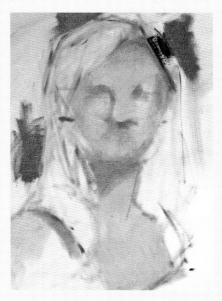
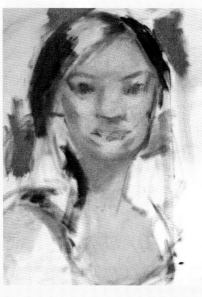

③ 為頭髮和背景混合色標

用中鉻黃+象牙黑+亮藍混合背景色標。在緊靠頭髮的地方放一些背景色樣，再放一些頭髮亮部的色標（象牙黑+鈷紫）與背景顏色和皮膚顏色相接觸。混合肉色+透明土紅，代表皮膚亮部的明度。

④ 畫出皮膚上明暗模式

用肉色+透明土紅畫臉部和前胸受光的皮膚區域。用象牙黑+中鎘黃定位鼻子和嘴巴下方的陰影，同時表現鼻子的兩側。兩眼之間和鼻子兩側的陰影不是很明顯，因為亞洲人骨骼結構的特點是鼻梁較低，內雙眼皮靠近淚腺。

⑤ 開始定位面部特徵的基本形狀

估量一下眼睛的位置和寬度。邦妮兩眼之間的距離大概是眼睛寬度的1.5倍。這一寬度在亞洲人作為繪畫主體時非常普遍，這也提示我們需要注意，每個繪畫主體的面部都有自己的獨特性，不要一味依賴所謂的測量"秘訣"（比如說，有人認為兩眼間的距離是一個眼睛寬度，這種說法並不完全正確）。

開始塑造面部平面。先尋找臉上各部位之間的幾何關係，包括下巴、頰骨和嘴。

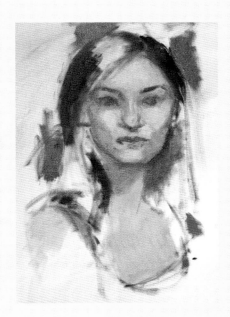

⑥ 修善臉部和頭髮的形狀

用之前為亮部和暗部頭髮調配的顏料，刻畫緊挨頭髮處的臉部輪廓。這種方法能讓你更加精確地表現出下頜的輪廓以及耳朵的位置。用一筆鎘鮮紅表現披巾的亮部。

關於眼部的內雙眼皮

內雙眼皮是指在鼻子和內眼角之間的皮膚網狀組織。在畫小孩的時侯，你會看到他們凸起的內雙眼皮。一旦鼻梁開始發育，會將內眼角的皮膚拉伸開來，等到孩子骨骼發育完全後，就會形成相對較深的陰影。

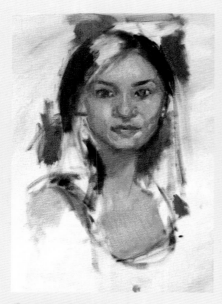 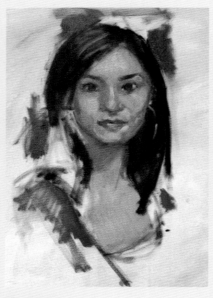 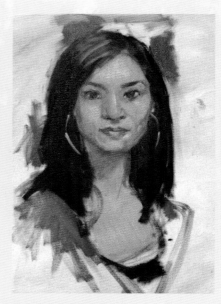

7 修正嘴和鼻子的形狀

用一支中號貓舌筆刷，畫出明度高於一般膚色的嘴部輪廓，這裡包括外嘴角正下方較小的形狀、下巴的主體以及嘴唇上方和人中內側的區域。用拿坡里黃將混合好的一般膚色提亮，以保持其暖色調（加鉛白會使顏色的色調變冷）。用一般膚色來畫鞏膜，這樣就能表現出虹膜的位置，並用鉛白稍微提亮。用小號貓舌刷或合成纖維板刷點出一個極小的點。

8 畫頭髮

眯起眼睛觀察頭髮，就會看到各種平面，而光滑的直髮要比捲髮更明顯。用一支乾淨的梳形筆刷，沾稍加稀釋的亮藍，畫位於我們左上方的頭髮強光處。在實體寫生中，頭髮的暗部顏色會保持濕潤狀態，但是如果暗部頭髮的底色乾了，只需加一點深色顏料，這樣整個底色和高光處的各個面就可以變得濕潤了。用肯定的一筆，畫強光處，將亮藍拖到頭髮的暗處。每畫一筆就要擦淨一次筆刷。換一枝乾淨筆刷，再將頭髮暗部的顏色拖到亮藍的高光處。用一支小號貓舌刷畫我們右手邊的耳環。沒必要畫出耳朵的外形，從而使觀賞者看到耳朵，只需仔細畫出耳環的位置。蜻蜓點水般在畫布上快速畫上三筆，保持顏料的新鮮度。如果你發現某一筆畫錯了，只需把顏料擦掉重新開始即可。

9 完成頭髮、耳環及披巾

用象牙黑+群青的混色沿著臉和頸部的方向，畫我們右手邊的頭髮。為了與耳環高度相匹配，確保你畫耳環時開始的那一筆，是從我們右邊的筆劃起筆的。為披巾添加足夠的顏色（暗部區域是鎘鮮紅+鈷紫的混色），使畫布上的半身像保持平衡。用較寬的合成纖維板刷將鎘鮮紅拖到尚未作畫的畫布區域，筆畫越到結尾處會越稀薄。這就使畫布的下緣與畫布表面完整地融合成一體。

不必挑戰手的生理弧度！

在本案例中，慣用右手的畫家可以將強光處的亮藍從左下方拖到右上方。然而，對於慣用左手的人來說，這個方向的確很彆扭。為了保證弧線的流暢性，慣用左手的畫家可以將畫布順時針旋轉90°。當然，如果當高光處需要從右下方畫到左上方時，慣用右手的畫家可以將畫布逆時針旋轉90°。這一妙招同樣適用於本案例中耳環的畫法。

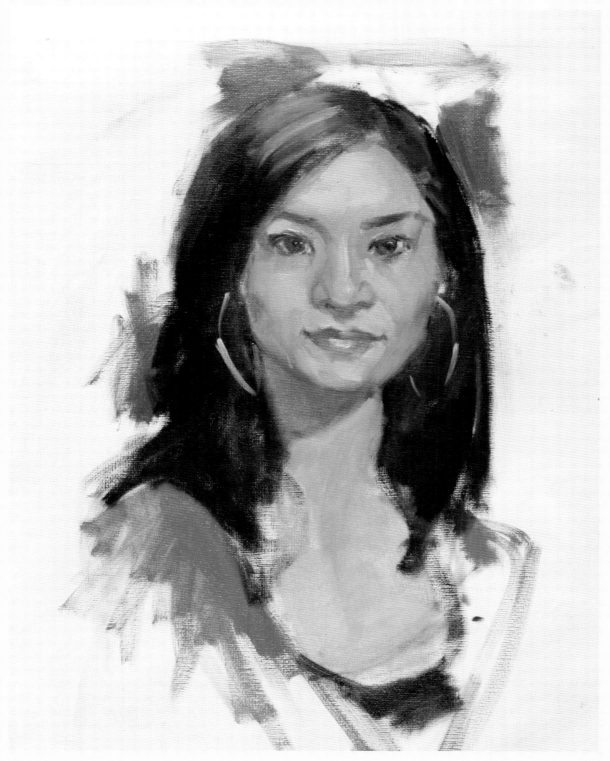

⑩ 完成畫作

最後的潤色包括使下巴區域平滑一些，對嘴的邊緣進行柔化處理，同時在鼻子的下方加一點兒鉛白+酞菁綠，目的是稍微降低一點畫面的色溫。讓下巴的皮膚光滑一些，與此同時，雙眼皮內角的處理方式有兩種：用一支貓舌刷給幾處色彩和明暗度處於面部膚色中間值的平面添加顏料；或者用一支乾的貂毛扇形筆刷，輕輕地在顏色上來回拖拽。對於柔化嘴的邊緣而言，乾的貂毛扇形筆刷非常實用。

邦妮，實體寫生
（Bonnie, Life Study）
亞麻布油畫
20”×16” (51cm×41cm)

邦妮的照片寫生

能夠為邦妮這樣的一位專業舞者和舞蹈教師作畫真是一種運氣，她的每個姿勢和動作都那麼優雅，令你很想捕捉到畫面中。出生於香港的邦妮，頭髮接近於黑色，兩眼距離較寬，畫面需用紅色來作為強調色。儘管光源來自上方和右側，可她的眼瞼和較低的鼻梁，減小了臉部正面陰影投射的範圍，但是仍能突出她的顴骨和整個嘴的形態。

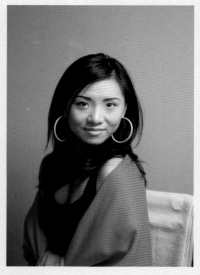

參考照片

亮部　　　暗部

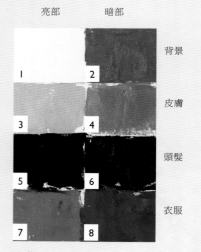

背景

皮膚

頭髮

衣服

色標

1. 不上色區域，畫布本色

2. 中鎘黃+象牙黑+亮藍（暗部的背景）

3. 肉色+透明土紅（皮膚亮部）

4. 肉色+透明土紅+象牙黑+中鎘黃（皮膚暗部）

5. 象牙黑+鈷紫（頭髮亮部）

6. 象牙黑+群青（頭髮暗部）

7. 鎘鮮紅（衣服亮部）

8. 鎘鮮紅+鈷紫（衣服暗部）

❶ 測量頭部的大小並將其定位

為了能讓披巾的打結處出現在畫面內（以免使觀賞者的目光向下延伸，超出畫布範圍），因此我將頭部大小設定為7英寸（18cm），從頭頂到畫布頂端的距離是2英寸（5cm），畫布大小是20" x 16"（51cm x 41cm）。把頭的高度和寬度進行比較，就得出頭部外形輪廓形成的長方形。

❷ 畫主要形狀

用小號或中號貓舌刷，沾取稍加媒劑稀釋的生褐色，輕輕勾畫出人物輪廓的主要形狀。要保持幾何形狀，線條之間要形成角度，根據這些形狀和角度，你能判斷輪廓方向變化的具體位置。測量面部特徵之間的距離，以確定它們的位置。

③ 區分明暗部，並畫背景色標

用一支大號貓舌筆刷沾取生褐色顏料，畫出陰影部份的色塊。顏料一定要非常輕薄。馬上設定背景顏色，將背景顏色的色標標記在相鄰的色塊旁邊—沿著頭髮、肩膀和披巾的外緣進行標記。

④ 畫陰影部份的頭髮和皮膚的色標

為陰影部份的頭髮和皮膚最暗部分調和顏色，然後畫出大致色塊。將頭髮的暗部顏色置於脖子和前額旁，以及我們右手邊的耳朵後方，這一步能在稍後幫你判斷其相鄰皮膚區域的明度。

⑤ 畫亮部膚色的草圖

用大號的貓舌刷或合成纖維板刷，畫亮部皮膚的剩餘區域。在這一步可以給自己多留一些顏料，以便在接下來的幾個步驟中使用。

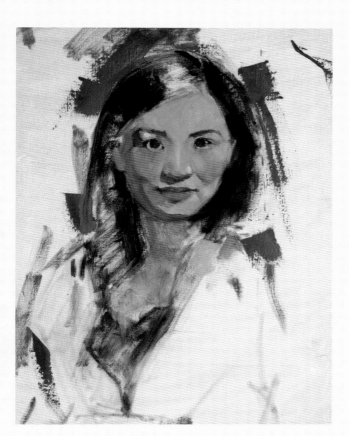

⑥ 邊處理面部的明暗區域，邊開始畫面部特徵

重新測量各面部特徵之間的垂直和水平距離，因為之前測量的大部分標記現在已經被顏料所覆蓋（這個步驟在作畫過程中會反復出現）。確定陰影部各個平面的具體位置。

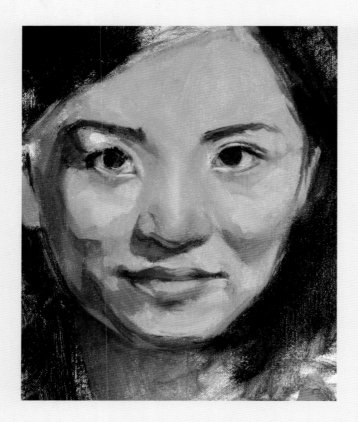

7 利用顏色和明暗的微小變化來塑造各個面部特徵及臉上的
塊狀變化

在底色上畫幾筆顏色，但不要混在一起，這麼做的目的是讓繪畫表
面上的顏料，能維持其色彩和飽和度，便於你接下來決定將哪些區
域的顏色，流暢地輕柔拖曳到其他區域。

8 用小號扇形筆刷給選定區域混色和造型

要想在較小的區域內營造立體感，如本案例中的下嘴唇，小號扇形筆
是最佳工具。首先，在仍舊濕潤的下嘴唇顏料上，用小號貓舌刷沾鉛白
（鈦白的透明度不好），沿著高光位置畫上薄薄的一筆。然後用你最
小號的扇形刷，沿著嘴唇的輪廓，將較亮的顏料向下拖，之後再畫嘴的
外形。如果仍有需要再畫一筆，畫之前一定要清潔筆刷。

9 完善畫面、色彩及明暗漸層變化

柔和的混色，會讓造型區域間的細微漸層變化顯得非常自然，尤其是嘴和下巴周圍的區域。用亮部頭髮的色標畫頭髮的其餘部分。同時強調一下頭髮的暗部，以便用梳形筆刷將頭髮的明暗區域融為一體。利用每一筆的機會，針對畫錯的地方進行修正。

10 當顏料乾燥後，恢復暗部區域的明度值

一幅繪畫表面上有若干層次，用土色色調（土色、褐色、赭色）描繪的暗部區域，在乾燥後，要比當初上色時更亮一些。為了更準確地評估乾燥後的畫作，你需要用補筆凡尼斯（retouch varnish）或者一點點媒劑來暫時恢復暗色區域。用較寬的合成纖維板刷沾一點補筆凡尼斯，將其拖過乾燥後的顏料表面，這時就能看出頭髮明暗度的巨大變化。這一步驟更容易讓顏色值混合得更加精準。作品完成後，要用光油（final varnish）來完成明暗度的持久性定色。

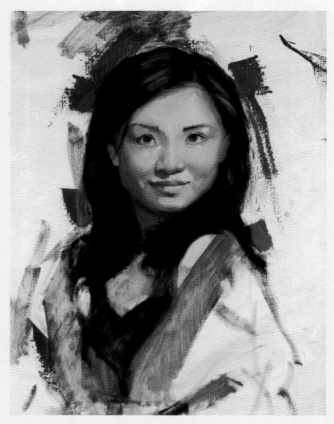

11 審視整個畫面，尋找改進機會

作品完成之後過一段時間再去看，更易客觀地審視畫作。在思考下一步該怎麼改的時侯，我認為亮部膚色太暗也太飽和了。如果出現這種情況，就需要回頭重新調整原始色標。想讓顏色更亮更冷，那就加一點鉛白。如果想讓顏色更亮，就用拿坡里黃+鉛白。由於拿坡里黃的明度已經很高，因此與其他顏色混合時，不會產生明顯的冷卻效果。用新調配的混色畫亮部區域，但要加一點媒劑，使變化逐漸顯現，就像在給色彩上釉。畫得太亮太快會讓畫面呈現堊白。找出畫面裡有問題的地方，比如下頜輪廓不對稱或者眼睛大小不一、位置不當等。

12 修正錯誤，畫披巾，增加頭髮顏色的濃度

對眼睛和下巴的修正，能夠更加生動地傳達邦妮的面部特徵。用透明土紅+土黃繼續為頭髮的強光造型。在強光處畫每一筆之前都要清潔筆刷。輕輕地畫出高光處披巾的整體顏色。

關於委托作畫後的修改問題

在本案例中，我決定對邦妮的耳環做一點修改。儘管在作畫的時候這副耳環很時尚，但這種時尚很快會過去。當你完成一幅委托作品後，如果想修改畫面中的某個元素，一定要獲得委托人的同意，因為這個元素或許對委托人有著特殊的意義，而你卻並不知曉。最好的辦法是就衣服、珠寶和其他配件的選擇與委托人提前溝通，達成共識。

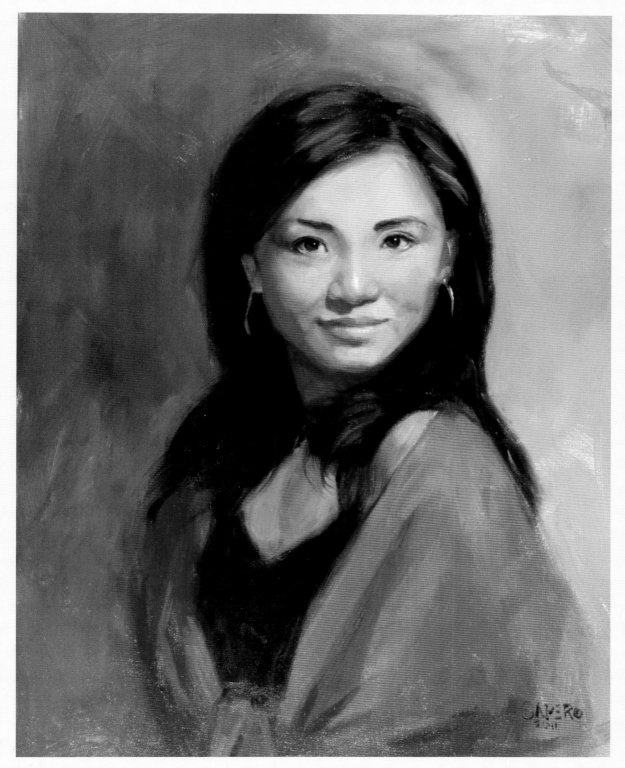

⑬ 畫耳環，完成肖像畫

建議用小號貓舌刷沾取土黃+混合綠（象牙黑+中鎘黃），用一筆畫出耳環。目的是在隨後為耳環上設置一兩點強光時，不把耳環過分凸現出來。我們右手邊上嘴唇的上邊緣不用畫出，將其融入到嘴唇上方的皮膚顏色中。用透明土紅+拿坡里黃從6：00到8：00的方向提亮虹膜後，就可以給眼部高光定位了。

最後給嘴唇畫強光，調整一下其他的細節。

邦妮，照片寫生
（**Bonnie from Photo**）
亞麻布油畫
20" ×16" (51cm×41cm)

示範：高加索黑髮白人的膚色
喬爾的實體寫生

喬爾是職業音樂人兼模特兒，他有著典型的意大利人膚色和精緻的臉部結構。來自我們右上方的暖光源更加突顯了他的面部特徵。

參考照片

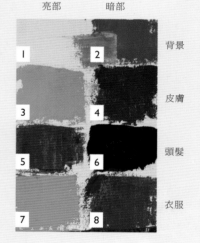

亮部　　暗部

背景

皮膚

頭髮

衣服

色標

① 設定頭部的大小和位置

選取一張乾燥畫布，尺寸為20"x16"（51cmx41cm），色調為象牙黑+中鎘黃+基礎綠，用亮藍分散點綴在畫布上。頭部高度是實體的80%左右或8英寸（20cm）高。喬爾的頭稍稍偏向左，所以給畫布的左側留一些透氣空間。頭部的位置盡量靠上一些，為V形領口留出空間，這樣畫布底端就不會顯得很擁擠，整個構圖也比較合理。用幾個點來標記頭頂和下頜的位置，以及連接兩個眼角的眼睛水平位置。把這些關鍵點標記在畫布最右邊，在作畫的過程中你就可以隨時確認頭部的大小，而不會讓頭部尺寸增大。

② 確定主要的水平線和垂直線

用小號合成纖維板刷，沾取稀釋了的深褐，輕輕勾勒出臉部特徵以及臉部的其他重要部位。用垂直線標記出髮際線、鼻頭、嘴和耳朵的位置。用水平線畫出頭部、鼻子和嘴的寬度。在構圖初期就要設定頭部與脖子、脖子與肩膀的關係，這一步非常重要。

1. 不上色區域，畫布本色

2. 象牙黑+中鎘黃+基礎綠（背景）

3. 土黃+亮藍+拿坡里黃+生褐（皮膚亮部）

4. 生褐+暖灰色+鎘鮮紅（皮膚暗部）

5. 暖灰色+深紅（頭髮亮部）

6. 生褐+瀝青色+群青（頭髮暗部）

7. 亮藍+永固玫紅+鎘鮮紅（衣服亮部）

8. 亮藍+永固玫紅+鎘鮮紅+鈷紫（衣服暗部）

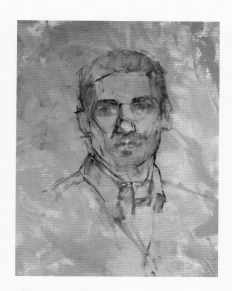
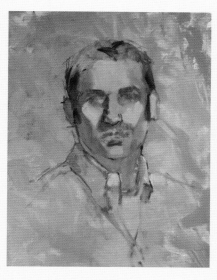
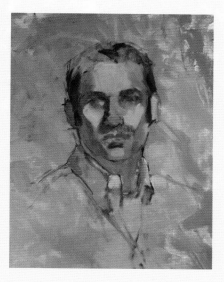

3 區分明暗區域

如果模特兒擁有強壯的骨骼結構並坐在強光下，尋找各個平面和明暗區域就容易得多。用之前的深褐色畫臉部的各個平面和輪廓，並標出髮際線及耳朵和衣領的形狀。

4 設定並定位主要色標

喬爾的臉部展現出來的色彩變化十分豐富，鼻子、嘴唇和耳朵上有飽和的暖色，鬍青部分呈現出濃重的藍綠色調。將皮膚明暗部的顏色混合起來，在額頭標記下偏中性的色彩，同時在臉部畫上幾筆。

喬爾在明暗區域的頭髮在色彩和明暗度上差別不大。暗部的頭髮用濃黑的冷棕色，並使亮部（非強光處）處於暖光源的照射之下。

襯衫陰影部份的顏色比亮部的顏色更深、更冷、更不飽和。在對應的臉部平面上分別濃重地標記襯衫明暗部的顏色。

5 用濃重的暖色畫鼻子、耳朵和嘴

在膚色的混合色調中加些許鎘鮮紅，用連續的色調畫鼻子、耳朵和嘴。這一步是為後面添加細節做準備。

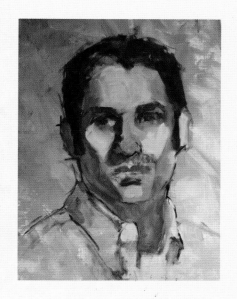

6 畫暗部區域

用頭髮的整體顏色為頭髮和鬢角上底色。建立眉毛和眼眶的基本形狀和明暗值。用一點點顏料微微標出虹膜的位置。如果現在就給虹膜畫上過多的顏色，之後想潤色眼部細節就會很困難。

早一點進行畫面的暗部處理是很有必要的，因為這樣更容易衡量與暗部區域相鄰色塊的明暗值。用陰影部襯衫的顏色，在我們左手邊的下頜上拖過，製造反光，之後畫一小筆直線筆畫標示出下頜和脖子相接的位置。

 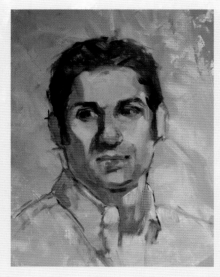

7 開始給嘴和眼睛造型

不要直接畫嘴部的形狀，嘗試用皮膚顏色把上下嘴唇上的暖色切分開來，以此表現出嘴唇的形狀。之後畫下巴上的幾個塊面。

開始給眼睛造型的時候，要找到上睫毛線的形狀、上睫毛上方雙眼皮褶皺處的形狀、褶皺與眉毛之間的垂直距離。下睫毛位於下眼瞼的皮摺，而此處的皮膚緊貼著鞏膜。所以你要為這些細小的形狀留出作畫空間。

定位並標記出下頜的深色邊緣，以及臉部垂直面在喉下的向後變暗處。

8 修正虹膜的位置，開始給鼻子造型

眼睛的結構（睫毛線、眼瞼、褶皺）畫好後，就可以開始修正虹膜的位置了。一定要畫得稀薄一點，直至確認兩眼的目光方向一致。如果徹底畫完一隻眼睛才開始畫另一隻，要想使兩隻眼睛保持一致的視線落點，就比較困難了。

鼻子上受光的幾個平面用更明亮的暖色塊來畫，底部的紅色調會突出鼻尖的圓形弧度。確定我們右手邊鼻翼的形狀。用溫暖的深暗色調強調鼻孔處的深色陰影形狀。

9 畫較小的幾處臉部平面，並開始修善眼睛

繼續給嘴和下頜上的幾處平面定位和造型。用亮部膚色的基本調子，加些許拿坡里黃提亮，來畫（我們右手邊）臉的正面與側面交接處的平面，再畫脖子亮部的形狀。

儘管光線和皮膚的色調是暖色，但是繪畫主體5：00方向濃重的鬍青所產生的強烈藍綠光線會降低色溫。

用一支小號貓舌刷來標示出眼白的部份，也就確定了虹膜的形狀。用肉色+深褐畫鞏膜。這一步建立了鞏膜的深色部分，並在稍後處理眼部細節時，為提亮明暗度留下足夠的空間。

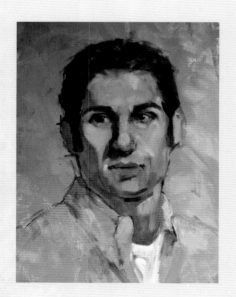

10 畫脖子和襯衫，並繼續塑造臉部特徵

T恤強烈的白色形成了一種穩定的明度值，有助於準確判斷周圍色彩的明暗度，其作用類似於深色的頭髮和鬢角。

喬爾的嘴畫得稍稍偏向了我們的右側，可以通過修正嘴周圍的結構、形狀，來修正嘴的位置，從而稍稍調整右側嘴角的朝向。

稍微提亮前額頂部（即前額與髮際線交接處）的皮膚顏色的調子。

80

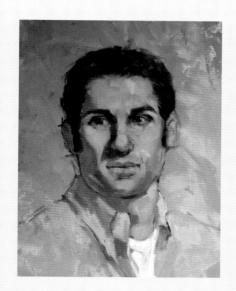

⑪ 完善耳朵和嘴

柔化一下嘴的邊緣，但不要失去其整體結構和飽滿的感覺。用一支小號梳形筆刷沿著嘴唇邊緣輕輕拖過。耳朵的暗部其實不需要怎麼處理。耳朵的亮部區域可以用三筆鎘鮮紅來完成：耳朵頂端相對清晰的邊緣要用濃重的色彩，耳朵內部用較柔和的一筆來表現，用最柔和的一筆畫耳垂底部的外邊緣。

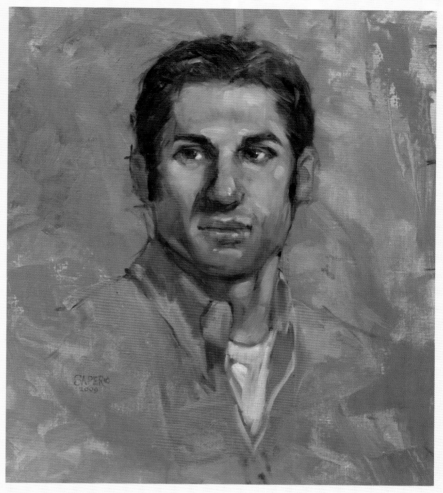

⑫ 找出錯誤並加以修正

喬爾臉上（我們左手邊）確定顴骨及陰影的那條明暗切割線需要進行柔化處理，色彩和明暗漸層也需要更加細微，同時，陰影本身的顏色需要更亮更暖。用不飽和的綠色使陰影部份更加溫暖，使人物與背景融為一體，並突出陰影部份的色溫。

髮際線邊緣要非常柔和，能自然過渡到鄰近膚色。頭髮和皮膚上的顏料仍是濕的，所以用一支乾淨的耙形筆刷沾一點媒劑和少量的顏料，在畫面上來回拖幾下。每畫完一筆後都要清潔筆刷。

調整前額上各個平面的形狀，包括眉骨區域。用最小號梳形筆刷沾基礎綠，用一筆塑造鞏膜下部眼白的部分，從而營造出睫毛和眼瞼投射在鞏膜上部的陰影效果。鼻子、下嘴唇、下巴以及嘴上的亮光無需強調。

喬爾，實體寫生（Joel, Life Study）
亞麻布油畫
20" x16" (51cm x41cm)

喬爾的照片寫生

喬爾在參考照片裡的姿勢與實體寫生的姿勢很相似，但是照片裡直接的眼神交流使人物更加生動。喬爾的姿態（肩膀的兩邊高度不同）使畫面富於活力。通常情況下，如果模特兒能夠長時間坐下來休息，畫家就不考慮這個姿勢的舒適度如何了。

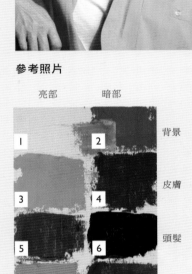

參考照片

亮部　　暗部

　　　　　　　　　　背景

　　　　　　　　　　皮膚

　　　　　　　　　　頭髮

　　　　　　　　　　衣服

色標

1. 不上色區域，畫布本色

2. 象牙黑+中鎘黃+基礎綠（背景）

3. 土黃+亮藍+拿坡里黃+生褐（皮膚亮部）

4. 生褐+暖灰色+鎘鮮紅（皮膚暗部）

5. 暖灰色+深紅（頭髮亮部）

6. 生褐+瀝青色+群青（頭髮暗部）

7. 亮藍+永固玫紅+鎘鮮紅（衣服亮部）

8. 亮藍+永固玫紅+鎘鮮紅+鈷紫（衣服暗部）

① 測量頭部的大小並將其定位

畫布尺寸為20"x 16"（51cmx 41cm），從畫布頂端到頭髮輪廓留出2英寸（5cm）的距離。頭部的高度有9英寸（23cm），接近實體的頭部尺寸。這個尺寸還為畫布底端留出足夠的空間，從而實現畫布與肖像之間的形式轉換，這對於一幅成功的肖像畫來說是很有必要的。在畫面左側留出1英寸（3cm）的負空間。用小號貓舌筆刷或合成纖維平頭筆刷，測量並輕輕標記出相貌特徵的垂直線，以及頭部的傾斜度。

② 畫基本形狀

完成水平測量後，加上上一步的垂直標記，你就有足夠的資訊了。把標記點連接起來，互相之間形成角度（連接時要用直線，而不是弧線），從而構成肖像畫的基本形狀。

頭部的測量切忌勿忙

人物寫生時我可能只花15分鐘的時間去測量頭部的尺寸，但如果沒有時間限制，我會花1個多小時來完成同樣的測量工作。畫複雜的人物肖像時，尤其是全身肖像或團體肖像，我會花半天的時間來作測量標記。

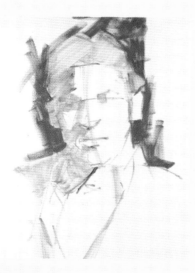 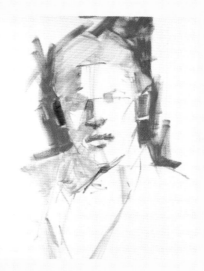 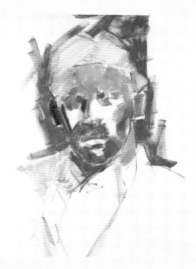

3 區分明暗部

換一支大號梳形筆刷畫出陰影區域的形狀，並用上一步的生褐混色畫上色塊。給背景顏色混色時，我決定將實體寫生裡所用的兩種背景顏色相結合，從而創造出一種中間色值，但其色溫和飽和度都稍低的顏色。在與肖像相鄰的背景區域畫上幾筆。

4 定位最暖膚色

用同樣的梳形筆刷沾取朱紅，在耳朵及鼻子、嘴和脖子的暗部快速地畫上簡單幾筆。儘管這幾筆在現在看上去有些艷麗，可是這些筆畫能為接下來的幾個步驟建立漂亮的暖色。

5 畫明暗區域草圖

從額頭亮部和較冷的鬍青區域入手，用短小直接的筆觸表現色彩的變化。處理皮膚的亮部區域時，先混合基本色標，然後交替加入較暖的色彩（土黃或者拿坡里黃）、較冷的色彩（永固深紅或者亮紅）和不飽和色彩（基礎綠、深褐或天藍）。尋找喬爾臉上不明顯的平面。在鬍青區域，用背景色在原來的生褐色上蓋上幾筆。在鬍青的亮部區域，也可使用一些背景顏色，在其中添加土黃+透明土紅來稍作改動。

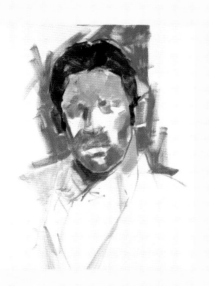

6 畫頭髮的形狀

用深褐來確定頭髮和鬢角的形狀，這一步同時有助於塑造額頭和側臉的輪廓。

選擇鬍青暗部的顏色

如果模特兒所受光源是暖色調，那麼即便處於亮部，模特兒的鬍青（或者說是5：00方向的陰影）的色調仍比額頭和臉頰的色調冷。不飽和綠是一個很好的選擇。可是，如果模特兒是被冷色光源照亮，那麼你可以選擇生褐或不飽和藍灰色來畫鬍青。

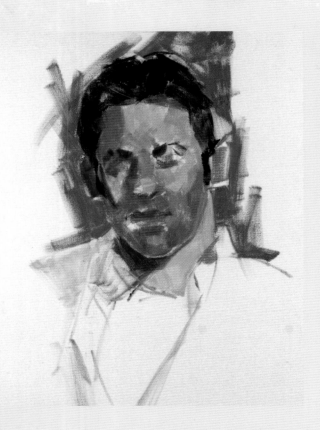

⑦ 畫臉上其餘部位的草圖

繼續用拼接的手法在臉的亮部抹上幾筆。畫額頭的暗部,在額頭上添加一點襯衫亮部的色標。隨後,眉毛的輪廓一旦顯現,整個面部特徵的相似度就趨向明顯了,同時顏料也夠多,接著就可以開始畫周圍的部分了。

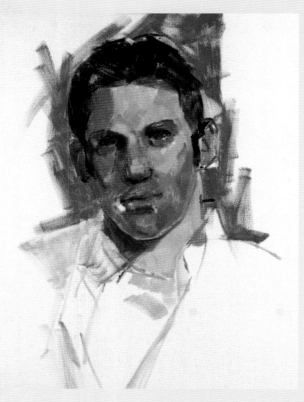

⑧ 修飾臉部特徵

用小號貓舌刷沾取透明土紅+瀝青色來完善畫面。重新測量和強化臉部特徵的形狀和位置。畫眼瞼的褶皺,上下嘴唇接合處及鼻孔處。要保證顏色又深又暖,因為這些都是皮膚與皮膚接觸的區域。

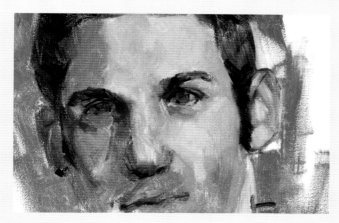

9 塑造眼窩和鼻子

用一支小號或中號貓舌刷來畫眼睛和鼻子周圍的區域。繼續用拼接的手法，但要用較小的筆觸，色彩在明暗度上要與其兩側的色彩相接近。儘管你能夠保持色彩的新鮮度，當你後退一步再看時，這些區域會變得越來越融合。我們右手邊的鼻翼部，在色彩和明暗度上只需做細微的改動。給耳朵塑型，耳朵的亮部要比暗部需要更多的細節描繪。這一步的所有工作會決定接下來的顏料使用方法。

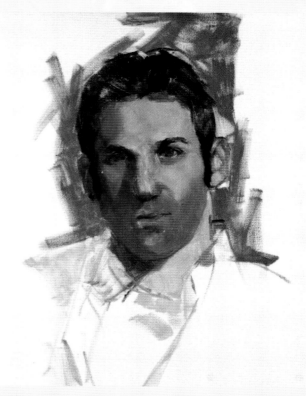

10 修飾暗部區域，塑造色彩和明暗變化

換一支中號或者大號梳形筆刷，來畫我們左手邊喬爾臉上的所有陰影區，包括整個嘴部區域。輕輕將一種色彩拖到另一種色彩上，使我們右手邊的臉頰與鬍青之間的過渡更加自然。

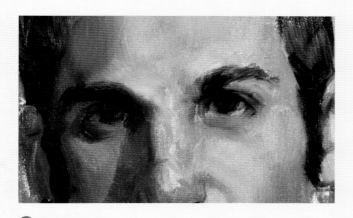

11 增加眼部細節

用最小號的貓舌刷沾取永固深紅+瀝青色+透明土紅強調出眼部褶皺，用深褐畫出眼線。給下眼瞼的明暗部塑造形狀，並給下眼瞼的亮部添加細節。用最小號的梳形筆刷沾生褐，給眉毛的形狀添加筆觸。完善眉毛的外邊緣，這有助於你修正臉部兩側髮際線的形狀。

拼接畫法

使用拼接畫法作畫時，在筆刷上沾滿顏色，在畫布表面上畫下較短的筆觸。下筆要輕，使顏料依附原先已有的顏色上。如果下筆太過用力，會使畫布上新添加的顏料與原來的底色混合在一起，這樣就會喪失其新鮮飽和的外觀。重複使用這一技法，直至創造出顏色拼接的色樣。

細節示範：嘴的畫法

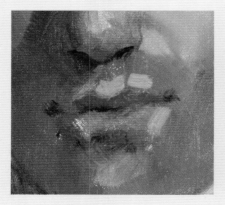 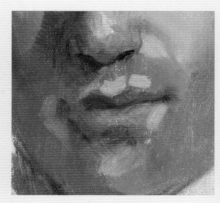 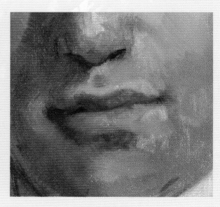

① 設定亮部，營造嘴的外形

用小號梳形筆刷沾肉色+拿坡里黃，畫在嘴唇的上部。這一步能確定人中（上嘴唇中間的凹槽部）的位置，並給組成上嘴唇的三部分組織定型。沿著下嘴唇的右側畫一筆，有助於塑造嘴唇周圍形狀。給嘴角的暗部塑型只需用透明土紅+拿坡里黃畫一小筆。

② 修飾嘴左側的亮部區域

用接近於陰影區顏色的混色畫兩筆，此混色要用肉色稍稍提亮、加暖，目的是將嘴角左側的明暗部區分開來。

③ 塑造嘴唇周圍的皮膚區域

營造某個局部的外形其實也包括營造其周圍部分的外形。塑造下巴和上嘴唇亮部的外形時，與畫臉頰的第二步一樣，用中號梳形筆刷將皮膚和鬚青的顏色融合起來。注意上嘴唇暗部下方有輕微的反射光。儘管它比暗部的其他色塊更亮，但是要將其仍保留在暗部，所以其明暗度的變化非常細微，用柔和的邊緣和不飽和色彩來表現。退後一點，眯起眼睛觀察畫面，確保嘴的部分不要過於突兀。

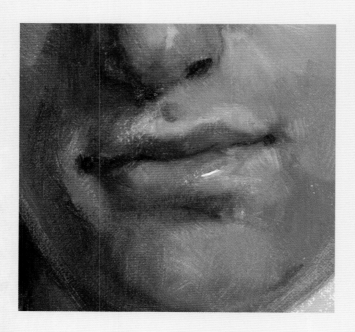

④ 完成嘴的部分

用一支小號的柔軟乾燥的扇形筆來柔化嘴的所有邊緣，讓我們右邊的下嘴唇消失於嘴唇下方的膚色中。上嘴唇要呈現觀賞者可以想像到的嘴的全貌。用圖釘沾亮黃，點出下嘴唇的強光。

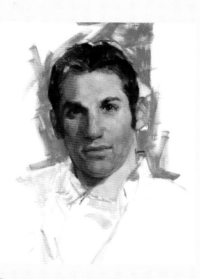

12 畫頭髮和眼睛的細節

用梳形筆刷畫頭髮顏色最深的平面，靠近皮膚的頭髮邊緣要盡量柔和。給眼睛添加細節，分別用瀝青色和象牙黑畫出眼珠和瞳孔，要保證眼睛暗部的邊緣十分清晰。用最小號的貓舌刷沾瀝青色+土黃色，在6：00到9：00的方向提亮虹膜的亮部。用瀝青色和比剛才少一點的土黃畫虹膜暗部。用圖釘沾亮藍+生褐給虹膜的暗部添加強光。虹膜的強光不要比亮部那隻眼睛的強光更突出。用大號的梳形筆刷畫珊瑚色的襯衫，筆觸要乾淨而濃重。用基礎綠勾勒白色T恤最亮部的輪廓，而T恤最亮部混用亮黃來畫。

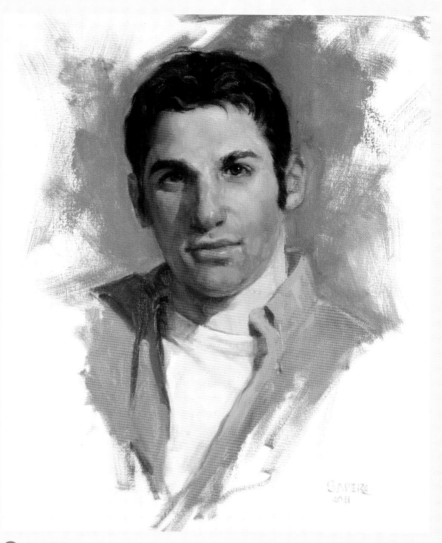

13 完成畫作

用一支小號貓舌刷沾永固深紅+鉛白+亮藍，在原來的濕顏料上，用小筆觸給頭髮添加高反差髮絲。根據個人喜好拉開襯衫與背景之間的距離。我喜歡畫面裡這樣的整體效果，所以就此駐筆。

喬爾，照片寫生 (Joel from Photograph)
亞麻布油畫
20" x16" (51cm x41cm)
私人藏品

費絲的實體寫生

本示範的作畫地點是一個開放的畫室，為費絲畫這幅實體寫生充滿了樂趣。我們的左手邊有一個窗戶，光線透過窗戶間接照進畫室。窗戶對面的牆上有一面全身鏡，提供了輔助光。其他光源還包括來自頭頂上方及觀賞者左側的螢光燈和非常溫暖的人工白熾燈。整體佈局稍有點複雜，但是螢光燈和旁邊強烈的白熾燈相比色溫稍低。近距離強烈的人工白熾燈光源在所有光源中居主導地位。

參考照片

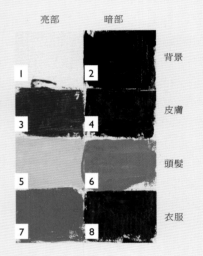

亮部　　暗部

背景

皮膚

頭髮

衣服

色標

1. 不上色區域，畫布本色

2. 群青+象牙黑+中鎘黃（背景）

3. 土黃+暖灰色+透明土紅（皮膚亮部）

4. 土黃+鈷紫+透明土紅+暖灰色（皮膚暗部）

5. 亮黃+拿坡里黃+生褐（頭髮亮部）

6. 亮黃+生褐+瀝青色+天藍（頭髮暗部）

7. 鎘鮮紅（衣服亮部）

8. 鎘鮮紅+永固玫紅+鈷紫（衣服暗部）

①　給人物定位

畫布尺寸為16”x20”（41cm x51cm），畫布色調大致是生褐和生赭。在畫布中心的右側水平方向給人物定位。光源來自我們左手邊，加上模特兒的衣飾形狀呈對角線關係，所以要在畫布左側留出透氣空間。我測量了費絲的頭部高度，頭髮頂部到下巴的距離是8英寸（20cm），之後便可定位面部特徵、臉和頭髮的寬度以及衣服的基本形狀。

②　為背景和暗部皮膚製定色標

為背景顏色調配混合綠色的色標，在皮膚、頭髮和衣服旁邊的區域抹上顏色樣本。然後為我們左手邊顴骨下方較淺的陰影部調製皮膚顏色。光線的角度導致臉的左右兩邊都出現了陰影區。本次寫生將人物前額作為單獨的暗部膚色處理。額頭的紫色背景上添加群青+鉛白+永固玫瑰紅，以降低背景顏色的色溫，表現出衣服顏色的反射效果。將左顴骨下面的膚色拖一些到鼻梁和鼻子中心的位置。

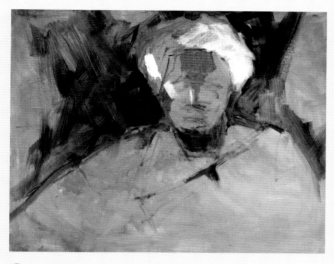

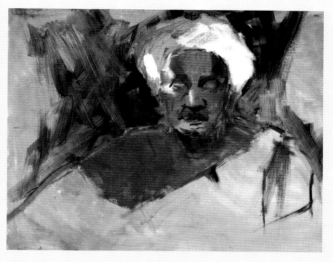

3 為頭髮的明暗部份及衣服折痕的暗部製定色標

天然的灰白髮或白髮通常色溫較低，但是費絲的頭髮是暖色，因為她的頭髮已經被美髮師提亮了。為頭髮的亮部混色時，要注意光源會增加其色溫。頭髮的暗部看起來比亮部的色溫低，但只是略微深一點而已。在衣服的暗部畫一些色樣，把陰影部的膚色拖一點到脖子區域，大略找出喉部陰影區域的形狀。

4 確定明暗交接部份的皮膚調子

畫其餘的皮膚暗部區域，繼續加強面部特徵的形狀並突出其位置。肩膀和前胸的顏色要比起初為皮膚暗部混合的顏色稍亮、稍暖，所以你需要在畫布上再添加一些濕顏料，以便在各處做改動時使用。

用生褐+瀝青色測量並定位眼窩、鼻頭和嘴的位置。要用直線條來畫，線條之間要形成角度而不是形成弧度，這樣就不會失去輪廓的精準定位了。畫出顴骨和臉部下1/3部份（即鼻頭到下巴）的各個位置和角度。下巴的結構有些複雜，所以其上較小的平面需要仔細定位。分別潤色脖子和臉部的明暗色值。

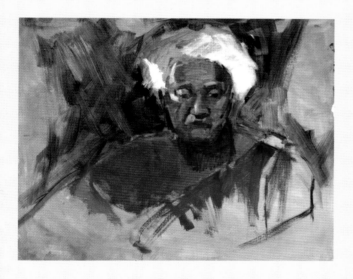

5 完善畫作，畫臉部陰影區向上的平面

用生褐+瀝青色來定位眼窩暗部最深的部分和虹膜的位置。用拿坡里黃+土黃畫嘴邊亮部的塊面，這一步有助於刻畫我們左手邊的上嘴唇的形狀和鼻孔下方的平面，同時還可以確定我們左手邊與之相鄰的法令紋的色彩和明暗。之後開始慢慢提高亮部皮膚上其他塊面的明暗值和色溫。

臉的陰影部分有兩個平面是向上的：我們右手邊的顴骨頂端和下巴最突出部分的頂端。把鉛白+酞菁綠塗的混色添加在這兩處已有的未乾顏色上，以減弱色彩強度。用一筆又深又暖的瀝青色，畫在我們左手邊的耳朵位置。用幾筆鎘鮮紅畫出紅衫亮部最亮的色彩。

細節示範：嘴的畫法

① **建立嘴周圍形狀**

先畫出下頜輪廓周圍、下巴周圍和鼻子周圍的色塊，就可以在畫面的其餘部分畫嘴了。

② **畫上嘴唇的形狀**

用1/2英寸（12mm）的合成纖維板刷，沾生褐+透明土紅+拿坡里黃，設定上嘴唇的基本形狀和色彩。一開始畫的嘴形要大於完工之後的嘴形，這麼做是為了避免不斷地在嘴的邊緣上色。

③ **切分出嘴周圍的形狀**

用1/4英寸（6mm）的合成纖維板刷畫嘴唇和鼻子之間的皮膚，這一步能確定嘴唇本身的大小，改善嘴的形狀，同時創建出周圍的明暗度。下嘴唇面對光源，所以顏色要比上嘴唇亮，可是由於衣服所反射的強烈紅光的作用，下嘴唇的飽和度更高一些。

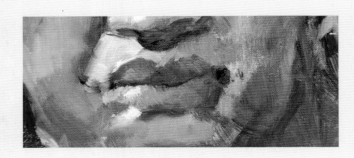

④ **完成嘴部**

對於完成嘴部的描繪來說，畫好嘴周圍的組織形狀與畫好嘴唇本身同等重要。用小號梳形筆刷來潤色嘴的邊緣，筆法要新鮮生動。最後檢查一下是否需要調整強光。就費絲的嘴而言，強光位於我左手邊的嘴角上邊緣和下巴部位。

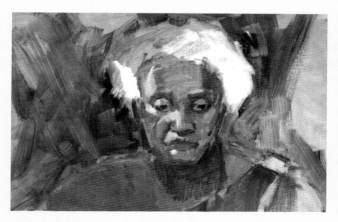

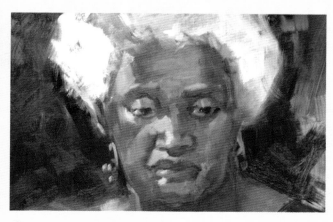

6 畫頭髮和肩膀的其他部分，並添加皮膚的反光顏色

就我個人而言，不可能把費絲的小捲髮清楚地描繪出來，最明智的辦法是把她頭髮的紋理抽象地表現出來。用梳形筆刷以快速且鬆散的筆法，把頭髮的邊緣融入到與之交接的背景當中。

畫這種題材的肖像（服裝的色彩如此強烈）是一件很有樂趣的事，因為你需要尋找反光色的位置。用非常輕微的筆觸把鎘鮮紅畫在我們右手邊的眉毛下方、鼻孔裡、臉頰及上嘴唇上。

用細微的抽象筆觸畫費絲的耳環，目的僅僅是提供耳朵的位置資訊，並平衡畫布左上方1/4部分的負空間。畫我們左手邊的耳朵時，用1英寸（25mm）的一筆鎘鮮紅表現出來。耳垂的亮部只需用1/2英寸（12mm）的急速一筆鎘鮮紅+拿坡里黃畫出。

7 營造鼻子、臉頰、下巴上的平面

用少量天藍將拿坡里黃+土黃稍加稀釋，畫額頭和臉頰的亮部平面。之後再加一點拿坡里黃+土黃，畫在鼻子亮部和鼻子與臉頰交接組織的亮部。為了保持其強度，色彩要厚重一點，不要和其他顏色混在一起。這是開始為下嘴唇造型的第一步。在下巴左上方加一點點亮黃有助於營造出立體效果。

8 添加最後幾筆

開放的工作室通常會出現這種情況，畫到最後十分鐘的時候，你需要回顧一下整個畫面，看哪些地方需要完善並加以調整。對於上下嘴唇的接觸部分，和其他皮膚互相接觸的部位一樣，用最深、最暗、最暖的顏色來畫，本例用的是瀝青色+透明土紅+永固深紅。用深色的小點暗示出嘴角以及稍偏向我們右手邊的嘴唇中線。

下巴的一點兒鎘鮮紅，誇張地表現出離衣衫最近的下巴下方所反射的強烈色彩。用圖釘頭沾一小點鉛白，採用輕輕觸碰的手法，點上眼睛的高光。不要讓釘頭接觸到畫布。

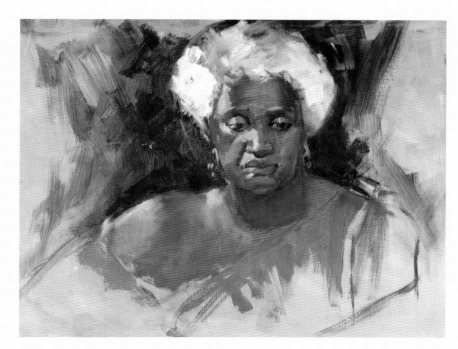

費絲，實體寫生 (Faith, Life Study)
亞麻布油畫
16" x20" (41cm x51cm)

示範：黑人的膚色
費絲的照片寫生

有時候好的參考照片太多，讓你無從選擇。可是你會發現，經過一番仔細觀察之後，正確的選擇就在眼前。費絲的照片就屬於這種情況。

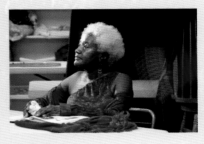

參考照片

① 確定頭部的大小和位置

標記出頭部的高度，約為8英寸（20cm），比真實尺寸稍短。三方面的因素—光源方向、臉的朝向、眼神的方向—決定了頭在畫布上的位置要稍稍偏右。

先標記垂直測量點：頭部頂端、下巴底端、眼角的高度、鼻頭和嘴底。然後建立水平關係，即頭部的寬度，眼睛、鼻子、下巴和耳朵的位置。將所有的垂直標記平移到畫布的右邊，便於你在作畫過程中能不斷確認頭部的大小和位置關係。

② 畫出主要面部特徵的輪廓

用小號板刷沾取生褐色，把上一步的標記點連接起來。筆畫要直，筆畫之間形成角度，並找到輪廓線條的轉折處。

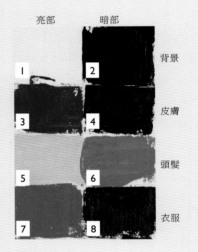

亮部　　暗部

背景

皮膚

頭髮

衣服

色標

1. 不上色區域，畫布本色

2. 群青+象牙黑+中鎘黃（背景）

3. 土黃+暖灰色+透明土紅（皮膚亮部）

4. 土黃+鈷紫+透明土紅+暖灰色（皮膚暗部）

5. 亮黃+拿坡里黃+生褐（頭髮亮部）

6. 亮黃+生褐+瀝青色+天藍（頭髮暗部）

7. 鎘鮮紅（衣服亮部）

8. 鎘鮮紅+永固深紅（衣服暗部）

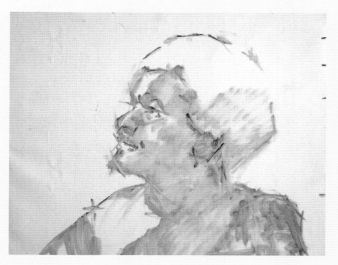

③ 起草主要明暗部

用生褐把頭部的暗部區域輕輕描繪出來。筆觸一定要輕，不要讓畫布的表面過濕。明亮調子在畫布上所占的比例遠低於暗部。

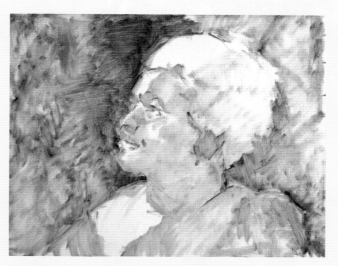

④ 建立畫面的明暗模式

每幅油畫的設計和構圖的鮮明度，都是由清晰的明暗區域劃分營造出來的。構圖初始階段，使用的明暗值要盡可能少，可以使用簡單的三個明暗值的構圖法。之後可以添加更多明暗值，但是在繪畫過程中，腦子裡一定要持續有一個明暗值的整體分布概念。

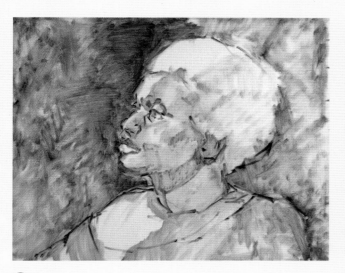

⑤ 修善底稿

用生褐（無需稀釋）來畫，重新畫人像輪廓，且繼續進行更多的細節測量。較深的生褐色能讓修改部分清晰可見，而且畫錯的部分也很容易擦除。

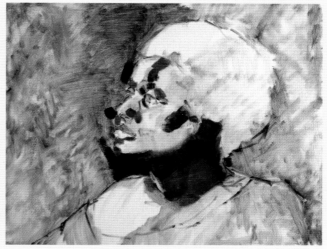

⑥ 開始為背景和暗部添加顏色

用群青+中鎘黃+象牙黑為背景混色。在皮膚的明暗區域旁邊都畫幾筆。以同樣的方法為暗部的皮膚調子混色。添加少許透明土紅來稍微暖化額頭暗部的中心區域以及點狀的陰影區域（鼻翼、眼窩和下巴的陰影處）。

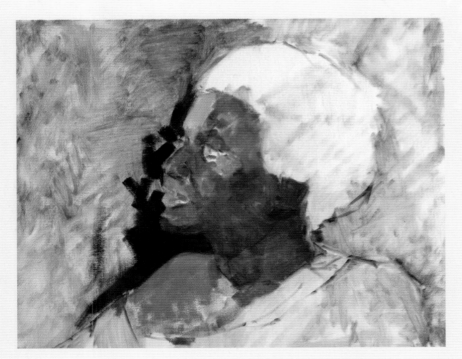

7 為亮部膚色調子混色並將其定位，填充最亮和最暗的皮膚調子

用土黃+暖灰色+透明土紅的混合色，畫與光線垂直的頭部平面。尋找合適的位置，將額頭上較冷的暗部融入額頭和眼睛下部。添加鈷紫，將這些冷色混合，目的是在不改變明暗度的情況下稍稍改變畫面的色溫。

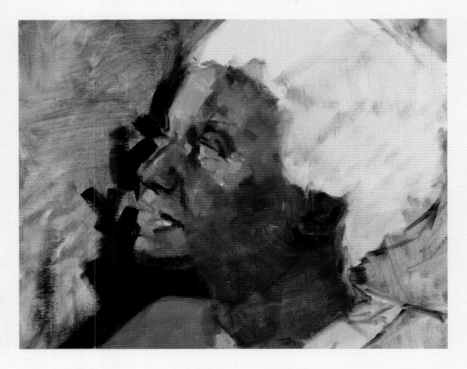

8 畫暗部的最深區域，並建立眼睛的形狀

混合透明土紅+永固深紅+瀝青色+生褐，畫眼睛周圍、鼻孔、鼻翼和法令紋的褶皺和較深暗部。在畫這些區域時，不要用線條，而是用一系列的小筆觸橫向描繪褶皺區域，目的是在接下來的幾個步驟裡，更容易控制邊緣的處理。

互相形成角度的瀝青色筆觸，能將眼窩處的褶皺和暗部表現出來。用生褐畫出兩眼的眼線。

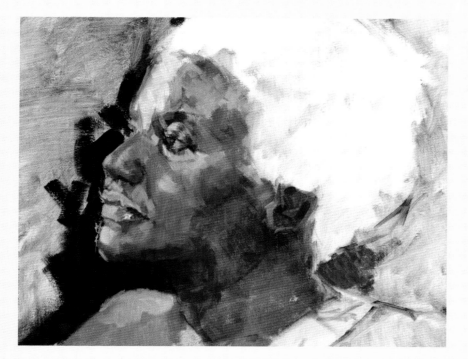

9 **畫眼睛，塑造暗部形狀**

用基礎綠+生褐來降低鞏膜的明暗值。虹膜上的反射光在10：00的方位，用圖釘尖將亮黃小點畫出來。虹膜反光部在4:00到6：00之間，用一小筆鎘深紅製造出亮閃閃的效果。

用梳形筆刷隱約畫出鼻子的形狀，在色溫和明度上要有輕微的變化。一定要控制好明度，不要超出暗部的範圍。畫嘴的形狀和下巴的主要結構。在脖子後面畫一些背景顏色，有助於你判斷頭髮暗部的顏色和明度。

畫臉頰區域，使其顏色幾乎蓋過法令紋部分，這樣就可以不用明顯的一筆來表現臉頰與上嘴唇肌肉交接處的那條褶皺了。

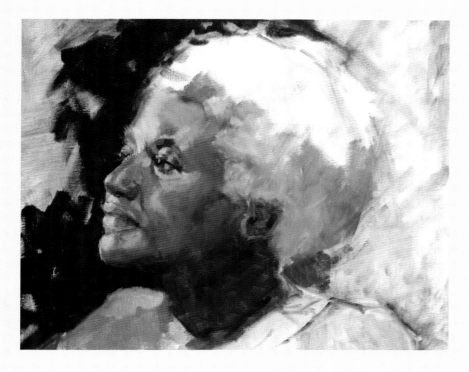

10 **畫頭髮暗部**

費絲的頭髮是小捲髮，整體看上去像蓬鬆的雲朵而不是圓滑的線條。頭髮的柔和邊緣好像飄浮在臉和背景的旁邊。讓顏料保持濕潤狀態，就不會產生硬邊。用生褐+鉛白的混色畫頭髮暗部，稍微修改一下頭髮向上卷曲部分的亮度。

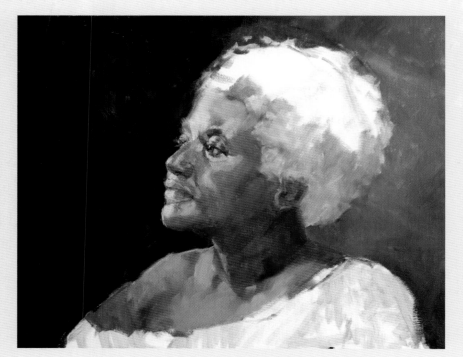

11 完成背景，塑造肩膀和胸部的外形

繼續從頭頂周圍向畫布右下方畫背景時，就需要對整體外觀有一個構想。儘管實際的背景不存在明暗變化，但我希望保留費絲臉部側面上所有最亮區域的對比反差。由於費絲的頭髮亮度很高，所以我選擇降低頭髮暗部與背景之間的對比。背景越接近右下方，顏色越深。

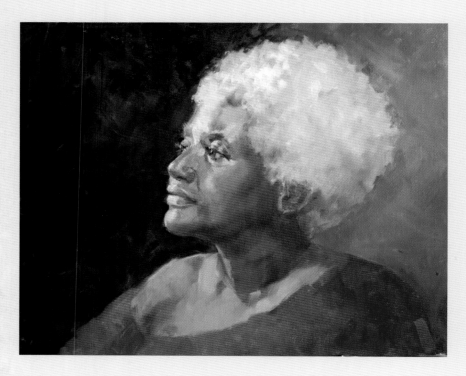

12 完成頭髮和衣衫

用梳形筆刷完成頭髮的描繪，將頭髮顏料拖到背景顏色上，之後清潔筆刷，再把背景顏色拖回頭髮上。

用鎘深紅+永固深紅+鈷紫+混合綠（中鎘黃+象牙黑）的混色完成衣服的暗部區域，使強烈的紅色，變得更深，更冷調，更柔和。用幾筆亮紅色表現出正對光源的衣服褶皺。

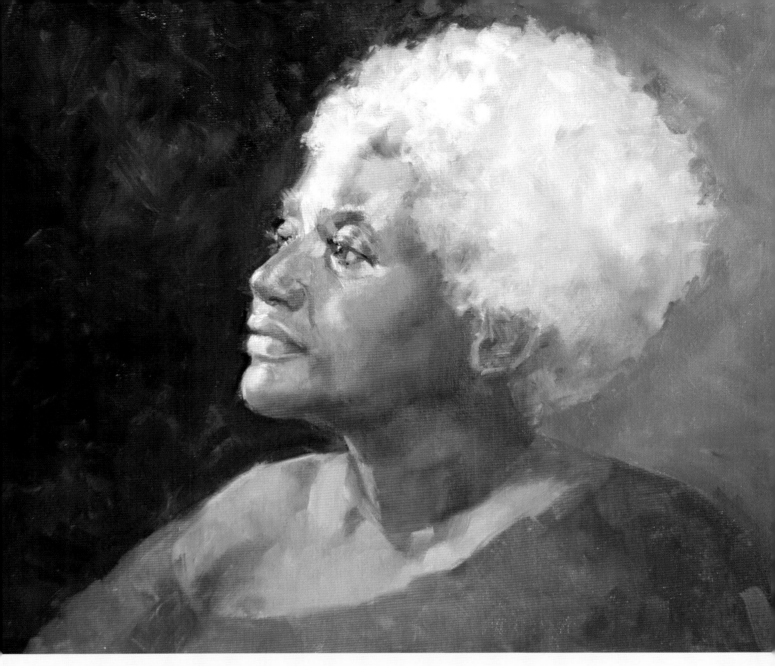

⑬ 完成耳朵的描繪並重新審視畫面

完成耳朵和耳環的描繪。由於領口的設計會分散觀賞者的注意力,所以我決定重畫衣服,用鬆散的筆法處理衣服的邊緣(與背景和皮膚交接的部分)。類似耳環與領口設計的決定,通常是畫家繪畫過程中的必要一步,也是畫家深入觀察畫作後的思慮結果。最後審視一下顏色、尺寸和位置等問題,並簽上大名。

費絲,照片寫生 (Faith from Photograph)
亞麻布油畫
12"x16"(30cmx41cm)
作者的收藏品

塔莎的實體寫生

塔莎·狄克遜是我在2000年結識的一位才華橫溢的青年演員，當時她為我那本名為《用顏色和光線畫出漂亮膚色》的書做模特兒。從那時開始我便樂於關注她的表演作品了。

在本次示範中，塔莎被來自燈泡的溫暖光束照亮，背景幕布是一塊簡單的織布，其色調和亮度與透明壓克力打底畫布類似。她頭頂上方不需要任何色標，因為其明暗部分別會出現偏黃和偏藍的效果。

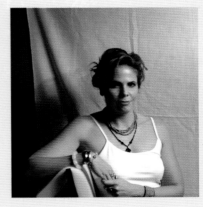

參考照片

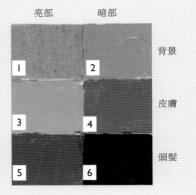

亮部　　暗部

背景

皮膚

頭髮

色標

1. 透明壓克力打底亞麻布

2. 鉛白+亮藍+生褐（背景右上部）

3. 土黃+肉色+生褐（皮膚亮部）

4. 土黃+肉色+永固玫紅+混合綠（象牙黑+中鎘黃）（皮膚暗部）

5. 生赭+透明土紅（頭髮亮部）

6. 生褐（頭髮暗部）

❶ 設定頭部的大小和位置

漂亮的壓克力底亞麻畫布不需要調色，其尺寸非常適合畫半身像。畫布尺寸為20" x 16"（51cm x 41cm），頭部的高度是8.5英寸（22cm），也就是下巴到頭髮輪廓頂部的長度。由於光線來自我們的右手邊，因此畫布的右側要留出透氣空間。用一支小號貓舌刷沾取生褐和些許媒劑，畫出髮際線、眉毛、眼角、鼻子、嘴與塔莎的肩帶背心頂端之間的垂直距離。然後做水平方向的標記點，包括頭髮外輪廓的寬度以及臉、脖子和肩膀的寬度。

❷ 區分明暗部

換一支大號貓舌筆刷沾生褐和媒劑，畫暗部色塊的形狀和頭髮的形狀。用不添加媒劑的生褐畫深一點的筆畫，給臉部特徵定位。貓舌刷的所有筆畫都要十分到位，這樣就不用換小號的筆刷了。

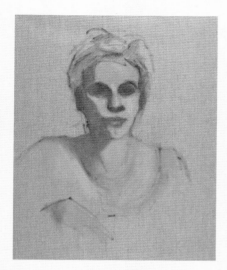

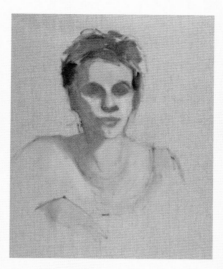

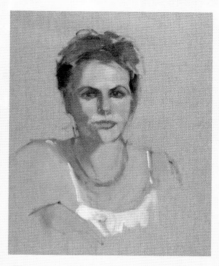

③ 畫皮膚調子的明暗部

為皮膚明暗部製定色標，用中號貓舌筆刷畫整體形狀的色塊。畫嘴的暗部顏色，要更紅、更飽和一點。嘴唇上的明暗可以稍後修正。

④ 畫頭髮明暗部的色塊

為頭髮的明暗部製定色標。捲髮或亂髮的明暗部不易找到，所以眯起眼睛才能發現明度變化。對於背景顏色就是畫布顏色的肖像畫來說，畫頭髮色塊的方法可以稍有不同一所畫的基本形狀要小於實際大小，這樣就能盡可能保持畫面四周清潔乾淨。之後，用輕柔的筆法讓頭髮自然漸變到背景之中。

⑤ 開始塑造臉部特徵

為了讓臉頰的暗部有方向偏轉的感覺，需要用比暗部色標更紅的顏色來強化其邊緣。用中號梳形筆刷，輕輕拖拽些許混合綠（象牙黑+中鎘黃）來微微稀釋剩餘的暗部區域（暗部中心、轉折邊緣及耳朵部位），提高其明度，相當於頭頂上方暗部區域的明度。儘管已經畫出了半身像的輪廓，但定位畫面主體與背景的關係仍然十分重要，所以暗部的色調應該接近於背景顏色。

找到眼窩及其他相貌特徵的較小形狀，然後確定臉的各個平面。我推薦把酞菁綠+鉛白的混色作為綠松石珠串的色標。繪畫主體的白色背心被溫暖的光源照亮。用亮黃色的直接筆法畫白背心，與鈦白或鉛白相比，亮黃色能表現出燈光的黃色，同時，亮黃和鈦白一樣，是不透明的顏色。還可以在鈦白裡添加一些中鎘黃來達到同樣的效果。

底色對肖像畫的影響

肖像畫中，外邊緣的畫法取決於底色，能否輕易去掉不想要的筆畫也取決於底色。透明壓克力打底畫布的紋理比亞麻畫布的紋理更粗糙，顏料一旦滲入畫布紋路中，很難完全除掉。然而，如果繪畫表面經過著色處理，尤其是光滑表面，用一塊抹布就可以輕易擦掉畫錯的部分，還可以再刷一點底色把畫錯的部分遮蓋起來。

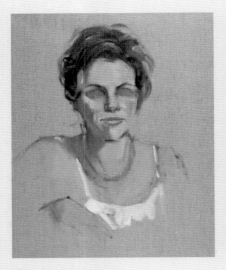 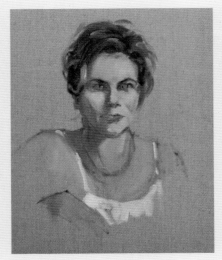 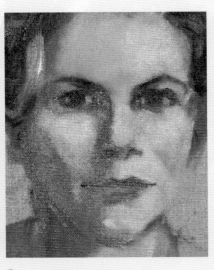

6 塑造頭髮的形狀

用中號貓舌刷畫頭髮上較小的形狀，包括我們左手邊幾乎碰到眉毛的波浪狀頭髮。頭髮邊緣的筆法一定要輕柔，要透出一點畫布的顏色。此圖中的眼睛不是我理想的效果，所以我用一張紙巾把眼睛擦掉了。有時，畫布表面上的濕顏料過多，就很難以添加顏料的方法對畫面進行修改，所以擦去重畫的辦法更簡單更有效。因此，要勇於放棄不需要的東西！

7 重新審視畫面

每當模特兒休息回來之後，你都需要再次審視你的畫作。現在要給空洞的眼窩添加生動的細節了。由於塔莎的位置發生了些許移動，明暗部的形狀稍稍發生了一些改變，但我很喜歡現在的形狀，所以決定根據現在的姿勢及時改變眼窩的處理方法。

8 重新塑造眼窩的形狀

用輕微的筆觸在虹膜（生褐）和鞏膜（生褐+基礎綠）上添加薄薄的顏色，重新建立眼神的方向。保持顏色的稀薄，便於你在稍後進一步處理眼部細節。

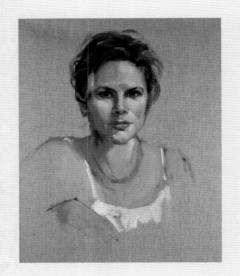

9 添加細節並修正錯誤

由於重新塑造了眼窩的形狀，所以需要修改眉毛、鼻尖和嘴的形狀和位置。增加眼睛周圍細節一褶皺，即眼皮上能表現並決定鞏膜大小（並讓虹膜顯得小一點）的部分。用小號貓舌筆刷沾取象牙黑確定瞳孔的位置。用透明土紅，在7：00到10：00的位置提亮強光另一邊的虹膜。用圖釘沾基礎綠點出高光。

真人模特兒的移動問題

當模特兒擺好姿勢以後，她會不經意間慢慢採取自己最舒服的姿勢。在這種情況下，光影會發生些許的變化。如果我的作畫或教學時間較長，就會極為仔細地幫模特兒調整回最初的姿勢。然而，如果實體寫生的時間較短（本案例為2小時左右），我會很樂意在作畫過程中給畫面做一些調整。如果時間充足，有必要在開始動筆之前讓模特兒熟悉一會兒這個姿勢，因為一個人感覺舒服自然的姿勢，在很大程度上是他（她）個性和性格的呈現，而你的畫作也正是要抓住繪畫主體的性格特徵。

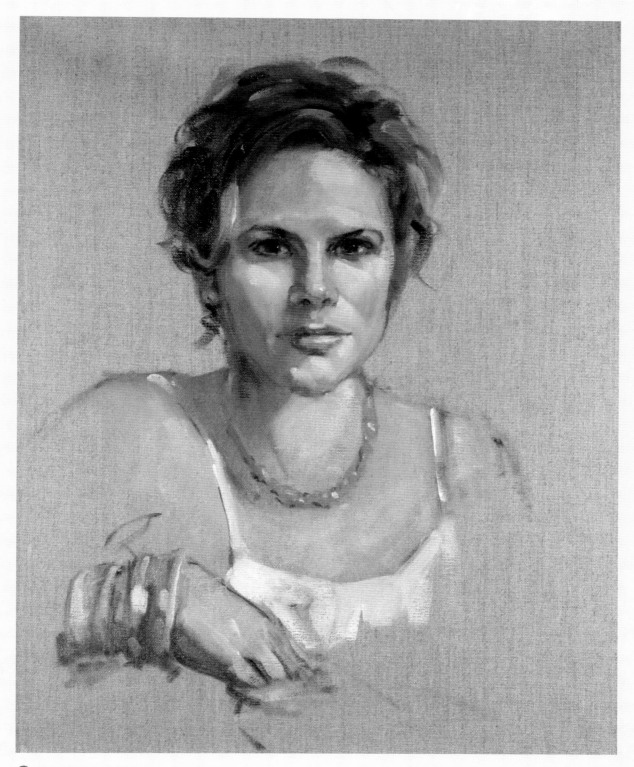

⑩ 添加細節，完成畫作

為項鏈、手鐲和耳環添加描繪細節的筆觸。擴充頭髮的外緣，筆法要一直維持輕柔。即便是背心肩帶上的陰影，也會為畫面增加立體感。

塔莎，實體寫生 (Tasha, Life Study)
透明壓克力亞麻布油畫
20" x 16"（51cm x 41cm）
私人藏品

示範：西班牙人的膚色
塔莎的照片寫生

你偶爾會遇到這種情況，就是所使用的參考照片需要做些許調整。在本示範中，我認為原始照片中的姿勢看起來有點做作。所以，我在設定頭部的大小和位置之前把照片旋轉了一下，根據旋轉之後的照片測量了頭部的大小，並確定了負空間的位置。

參考照片：原始照片和旋轉後的照片

將照片旋轉並在20"x16"（51cm x 41cm）的畫布上設定尺寸。

1 設定頭部的大小和位置

下巴底端到頭髮頂部的距離大概是9英寸（23cm），所以畫面上的頭部大小接近於真實尺寸。頭髮頂端到畫布頂端之間留出2英寸（5cm），這樣即便加了框以後，畫面也不會顯得過於擁擠。這個尺寸還可以給白色背心領口底端留出足夠的空間，完全呈現U形領口，這樣就讓觀賞者的目光返回到人像臉部。用中號貓舌刷沾生褐，大概畫出傾斜的頭部，先確定垂直關係。

2 畫出頭部和脖子的基本形狀

繼續用這支筆刷，仔細測量出面部特徵的水平距離。在作畫過程中，畫面很容易朝水平方向傾斜，所以在作畫過程中的每一步，都要花一點時間，使畫面保持這一角度。

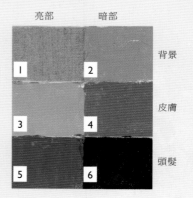

亮部	暗部	
1	2	背景
3	4	皮膚
5	6	頭髮

色標

1. 透明壓克力打底亞麻布（背景左上部）

2. 鉛白+亮藍+生褐（背景右上部）

3. 土黃+肉色+透明土紅（皮膚亮部）

4. 土黃+肉色+永固玫紅+混合綠（象牙黑+中鎘黃）（皮膚暗部）

5. 生赭+透明土紅（頭髮亮部）

6. 生褐（頭髮暗部）

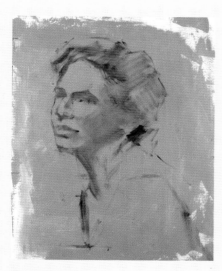 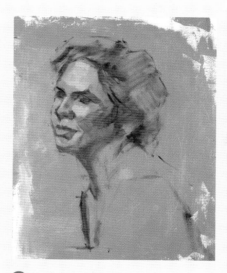 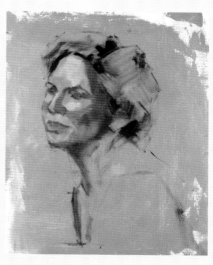

③ 區分明暗部

換一支最大號的貓舌刷,輕輕勾勒出暗部區域並畫出色塊。顏料裡添加一點媒劑,保持生褐色的透明度。

④ 在臉上畫出亮部的形狀

在上顏色的時候,我們稍稍改變一下方法—找到並誇張表現出臉部塊面之間色彩上的輕微差異。換一支大號梳形筆刷,用幾筆簡單筆觸,表現出相鄰位置的色彩差異,每畫一筆之前都要擦淨筆刷。這種"只畫一筆"的方法能保持色彩的新鮮飽和。可以在接下來的步驟裡再將這些色彩混合。

⑤ 繼續拼接上暗部形狀

同時,用相同的手法縫合明暗區域,這樣就能保證顏料有統一的新鮮度,之後易於混合。

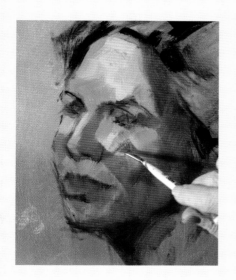

⑥ 將拼接在一起的形狀融合起來

用柔軟的小號扇形筆將亮部顏色互相拖在一起,將暗部顏色也互相拖拽,每個方向上只畫一筆。畫每筆之前都要擦淨筆刷。用這種方式融合色彩能使色彩和明暗過渡更為柔和,並且繪畫表面上顏料的過多混合,也不會造成色彩新鮮度的喪失。

正確選擇畫布的表面材質

儘管我很喜歡在塔莎人物寫生時所使用的壓克力亞麻油畫布,但其表面相對粗糙,在精細度上沒有達到我所希望的最終效果。所以,為了使照片寫生的成品更為精緻,我選擇了紋理更細的亞麻油畫布,並塗上一層不透明的鉛白+亮藍+生褐,之後讓其完全乾燥。當然,如果你喜歡表面有更多紋理的感覺,也可以堅持使用透明壓克力畫布。作畫時間久了,你肯定會找到自己最鐘愛的畫布。

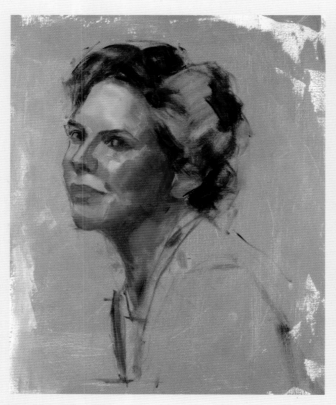

7 定位面部特徵

一旦畫布上有足夠多的顏料，你就可以再次處理畫面，重新測量並定位面部特徵，提高其相似度。在脖子的部位添加顏色，畫頭髮的最深區域。

8 準備混合臉部特徵上的顏色

這張細節圖裡清晰可見扇形筆刷所畫的小標記。圖中的色彩層次分明，下一步的顏色轉換就會更順暢。

9 柔化邊緣和色彩

換一支中號貓舌筆刷，進一步柔化邊緣和色彩。一定要保證上一步的顏料依然濕潤，能自由地來回拖拽，才能進行這一步。從這步開始，根據你的喜好來決定混合顏色的程度。

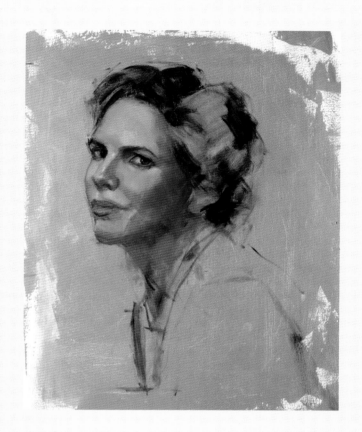

10 修正畫面時增加細節

為眼睛和周圍區域添加細節。修飾鼻子和嘴的形狀，使其更加精確。
儘管所有貓舌筆刷都可以繪出完美筆觸，但是換一支小一點的筆刷
更能表現出眼部的細節。

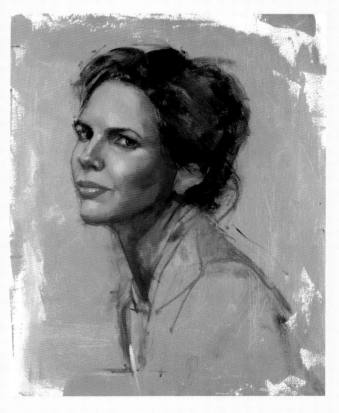

11 塑造嘴和頭髮

用朱紅來表現塔莎嘴部最深、最飽和的色彩，之後用肉色+拿坡里
黃對朱紅色進行改動。不要用鉛白或鈦白，因為這會降低朱紅的暖
色調。很容易看到構成下嘴唇的兩部分組織。

眯起眼睛觀察構成頭髮的那些形狀，並用生赭+透明土紅畫其餘區
域。建議在稍後的步驟裡再展現細節。

細節示範：首飾的畫法

①　畫首飾部位皮膚的底色

將皮膚的明暗部色調都鋪陳在畫布上。在濕潤或乾燥的畫布上都可以繼續進行下一步。

②　輕輕描繪首飾較暗的色彩

用小號貓舌筆刷沾取天藍＋生褐，畫綠松石珠串的底色，用稀釋的象牙黑畫珠子的形狀。再換一支小號合成纖維板刷沾鉛白畫背心與肩帶。

③　完成首飾的描繪

用天藍＋酞菁綠＋基礎綠的混色畫綠松石珠串的最亮區域。黑色珠串的筆觸要非常輕鬆，表現其形狀即可，之後用基礎綠加幾筆微小的高光。綠松石珠串下面的陰影痕跡和背心的肩帶可以創造一種深度感。用亮黃或者添加少量中鎘黃的鈦白來完成背心的部分。之後用背景色將邊緣修整一下。

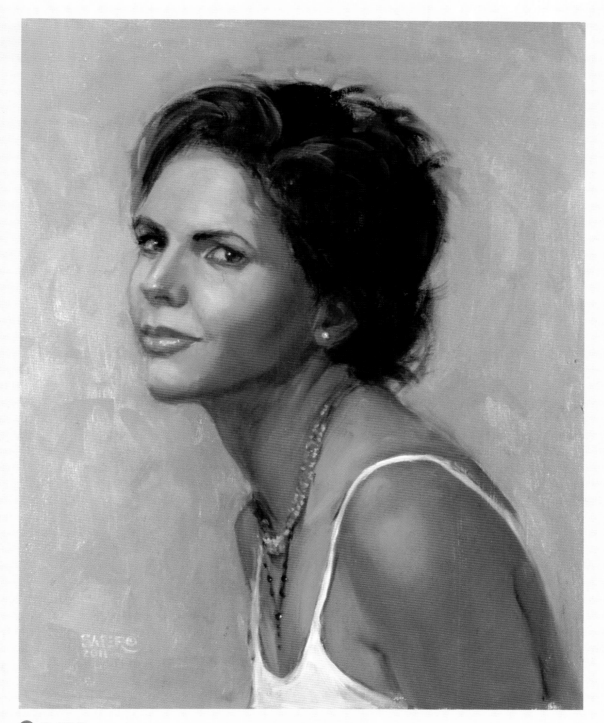

12 完成肖像

處理最後的邊緣部位時，尤其是畫頭髮的邊緣時，一併完成背景的描繪。用生赭+土黃+透明土紅的混色給頭髮添加亮光。讓背景和塔莎後背上的背心融合在一起，這樣畫布右下角就不會顯得很突出。再做一些最後的改動。此時，我花些時間修飾了嘴部的描繪，並處理了臉頰上明暗部份的色彩漸層變化。

塔莎，照片寫生 (Tasha from Photograph)
亞麻布油畫
20" x 16"（51cm x 41cm）
作者收藏品

示範：地中海膚色
索瑞婭的實體寫生

索瑞婭是一名專業模特兒和服裝設計師，我為她畫過好幾次肖像。她有一半摩洛哥和一半意大利血統，所以是典型的地中海橄欖色肌膚，眼睛卻是少見的淡藍綠色。她被來自上方並稍偏正前方的約3500K的暖光照亮，背景布幕是中明度的冷棕色。

參考照片

1 確定頭部位置，給背景混色

用小號人造纖維板刷和稀釋的生褐做垂直方向的標記點，用以代表頭髮剪影的頂端、下巴下端以及襯衫上端。用兩個水平方向的標記點，代表我們左手邊的頭髮左緣，和我們右手邊的顴骨及頭髮外緣。在頭部位置區域形成一個方框。混合背景色標，將其放到畫布的邊上。

2 勾畫臉部特徵的基本形態，區分明暗部

垂直方向上繼續細分髮頂到下巴的空間，找到眼睛、鼻子和嘴巴的位置。水平方向上大致標註眼睛、前額、鼻頭和嘴的寬度，以及臉上明暗部之間的距離。用其他的水平方向及角度的測量，估算出脖子的寬度和耳朵的位置。

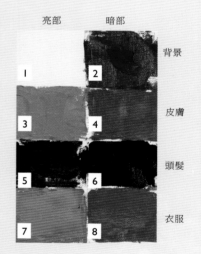

亮部　　暗部

背景
皮膚
頭髮
衣服

色標

1. 不上色區域，畫布本色

2. 生褐+透明土紅+基礎綠+永固玫紅（背景）

3. 生赭+暖灰色+那坡里黃（皮膚亮部）

4. 生赭+暖灰色+那坡里黃+瀝青色+永固深紅（皮膚暗部）

5. 瀝青色+土黃（頭髮亮部）

6. 生褐+瀝青色（頭髮暗部）

7. 鎘橙+土黃+那坡里黃+鎘鮮紅（衣服亮部）

8. 鎘橙+透明土紅+鈷紫（衣服暗部）

③ 開始畫背景

在背景與皮膚和頭髮的交接處,直接用背景色畫幾筆,以對比相鄰的皮膚和頭髮的顏色和亮度。要想精確地混合出皮膚的色調或者任何其他的色調,離得太遠是無法正確比對的。

④ 確定皮膚的明暗部

混合出亮部皮膚的顏色,畫在前額處。調出皮膚暗部的顏色,在索瑞婭臉(我們右手邊)上、沿鼻梁部、鼻頭下方等陰影區域,畫一系列連續的調子。陰影區域的顏色變化可以稍後處理,因為先用一種顏色畫所有的皮膚暗部區域可以幫你控制暗部的明度變化。

⑤ 畫亮部的最暖膚色和畫面上明度的最暗

這幅肖像畫最暗的地方在索瑞婭頭髮的陰影處,與皮膚的明暗部相鄰。用生褐色做幾個標記點,其色溫低於瀝青色,便於你以後調整頭髮的色溫。

白種人的典型特徵就是臉部中間1/3區域的色彩最豐富,因為此處皮下供血充足,透過皮膚就能看到。選取最初設定的皮膚亮部的色標顏色,添加朱紅來改變色相。用鬆散的幾筆表現出嘴部輪廓。如果亮部皮膚的顏色過深,加入拿坡里黃來提亮。用修正過的顏色畫額頭、鼻梁和臉的下部。

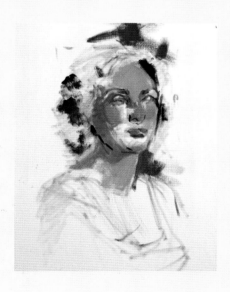

⑥ 畫面部特徵的整體輪廓

用小號人造纖維板刷沾生褐,畫眉毛、眼眶和鼻子下部的基本形狀。經由描繪下嘴唇下方的陰影來強化嘴部的位置。用幾筆線條來估計下頜與耳朵銜接的位置及下巴與臉部側面銜接的位置。

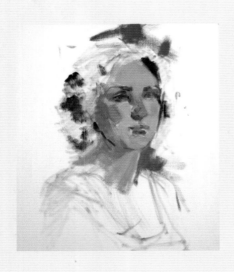

⑦ 畫眼窩、鼻子和嘴

注意眼窩的形狀，從我們左手邊的眼睛開始畫。用小號貓舌筆刷沾取生褐+象牙黑的混色，標記出上眼線和下睫毛下方的陰影。加一點透明土紅來表現眼瞼處的褶皺和下眼皮。畫兩隻眼睛的虹膜。用生褐+透明土紅的混合色畫眉毛下方的陰影。

畫鼻子上的各個組合面，強調鼻子上的暖紅色，與鼻梁上中性的顏色相結合。

從鼻梁到右下方的鼻尖周圍區域，用正確的顏色畫出較亮的形狀，形成鼻子的邊緣。用類似的方法，畫嘴唇周圍的組合面來刻畫嘴部形態。

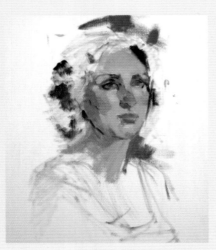

⑧ 畫鼻子和臉頰交接處的形狀，以及上眼瞼和陰影部交接處的形狀

用暖灰色和少量混合綠（象牙黑+中鎘黃）來降低鼻子和臉頰上紅色的飽和度，同時可以給臉頰直接受光面，提供一個相對較冷較暗的銜接。在眼睛上面的陰影處再添加一些細節。

細節示範：眼睛的畫法

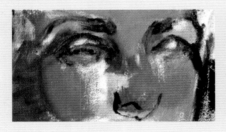

❶ 用瀝青色定位眉毛和雙眼皮的位置，以塑造眼睛的大體形狀。

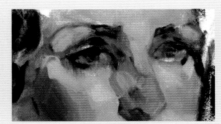

❷ 用小號梳形筆刷畫眼瞼和眼角的小區域。別忘了定位托著下睫毛的下眼簾突起處。畫上虹膜。

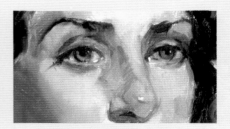

❸ 用4號或6號的貓舌筆刷來柔化已經畫好的色塊之間，色彩和明度的漸層變化，以此來完成眼睛部分。提亮虹膜上與高光點相對位置的顏色，以表現虹膜的光澤。這個案例中，高光點在1：00的位置，所以虹膜的明亮區域大約在7：00的位置。在眼白的上部留較淡的陰影。用圖釘來畫虹膜和眼白處的高光點。

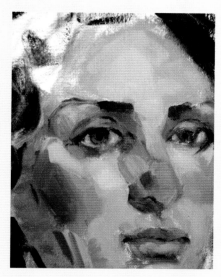

9 柔化色彩和明度的漸層變化

用6mm的梳形筆刷給表面添加些顏料，使皮膚上各個色塊自然融合為一個整體。用生褐色來描繪頭髮最暗的幾個部分。

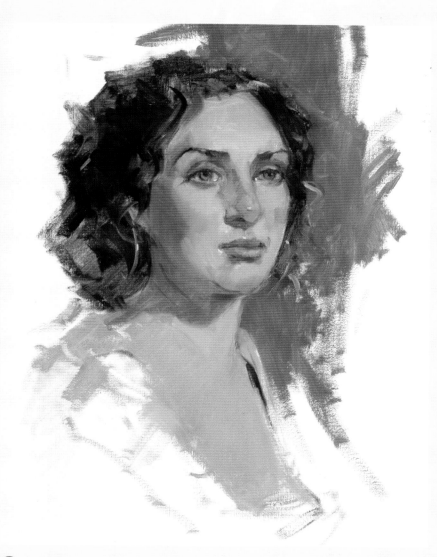

10 完成寫生

將畫布頂端的背景色一直拖到肩膀處。用鎘橙+土黃+拿坡里黃+鎘鮮紅混合調色，畫出圍巾的色標。補實頭髮的亮部區域。用幾筆波特蘭中灰畫耳環的輪廓，用基礎綠畫耳環的高光，簡單幾筆就好，不必把每個細節都畫出來。

索瑞婭，實體寫生 (Soraya, Life Study)
亞麻布油畫
20" x 16" (5lcm x 41cm)

索瑞婭的照片寫生

每次為索瑞婭作畫，我都會被她面部極其鮮明的對稱性、迷人的雙眸以及她安靜優雅的舉止所觸動。在本次示範中，我準備畫半身像。開始畫的時候，畫布偏大，36" ×26"（91cm×66cm），這個奇怪的畫布尺寸需要特製畫框，這樣做造價昂貴且不實用。所以最好把畫作設計成標準畫面尺寸。這個例子中，肖像部分所占據的面積比較舒服，確認畫的尺寸是30" ×24"（76cm×61cm），內框比原始畫布小，重繃畫布也很容易。

參考照片

① 標註畫像尺寸和位置

把頭放置在中間偏左的位置，這樣可以在我們的右手邊留出足夠的負空間。畫布上方留出3.5英寸（9cm）的負空間，最下端的手指下方也留出約1英寸（3cm）的負空間。所以即便加了畫框，整體構圖也不會失去手指尖的部分。從下巴到頭頂的頭部高度約為8.5英寸（22cm）。

畫水平方向的關鍵標記點，包括臉部特徵、襯衫領口以及手的上下端。然後做水平標記，估算各部分的寬度。

② 用不飽和的黃綠色在畫布上鋪設薄薄的皮膚底色

用最寬的合成纖維板刷沾取象牙黑+拿坡里黃+生赭的混色，給畫布鋪一層薄薄的底色（創建一種通常叫作土綠色的顏色）。既要輕輕覆蓋將要畫膚色的區域，也要覆蓋畫布的其他區域，這樣整個畫面就在某種程度上有了整體的色彩基調。

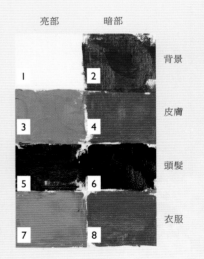

亮部　　暗部

背景

皮膚

頭髮

衣服

色標

1. 不上色區域，畫布本色

2. 生褐+透明土紅+基礎綠+永固玫紅（背景）

3. 生赭+暖灰色+拿坡里黃（皮膚亮部）

4. 生赭+暖灰色+拿坡里黃+瀝青色+永固深紅（皮膚暗部）

5. 瀝青色+土黃（頭髮亮部）

6. 生褐+瀝青色（頭髮暗部）

7. 鎘橙+土黃+拿坡里黃+鎘鮮紅（衣服亮部）

8. 鎘橙+透明土紅+鈷紫（衣服暗部）

③ 區分明暗部

用同樣大小的合成纖維板刷,沾取經少量媒劑稀釋的生褐,來畫陰影區域。這是最後重新估量整體構圖和畫面設計的一步。如果要在設計上做大的變動,或者有甚麼地方還沒確定下來,現在就要做出最後的決定了。

④ 畫最暗的地方

用生褐處理畫面中最暗的部分,在畫面中形成三個色調值的組合。這時候,我還不確定落影處用中間色還是最深色。

⑤ 畫亮部膚色草圖

仍用大號板刷畫亮部膚色的草圖。同時在皮膚色調的明暗部旁邊,畫幾處圍巾的亮橙色的比對色塊。

⑥ 畫暗部皮膚的色標,同時開始畫亮部皮膚

換一支中號或大號的梳形筆刷,在皮膚的底色上畫幾塊乾淨而鮮艷的顏色(與底色相比有些許變化)。為了保持顏色的獨立性和豐富性,不要將其與底層顏料混合;輕鋪在底層顏料上即可,然後擦淨筆刷,再加另一種顏色。這種方法有助於你探索和塑造亮部的形體。這時候,臉部特徵的位置只是個大體的估計,但還是需要在畫作表面多放些顏料,這樣在修整畫作時就可以將其向四周塗抹了。

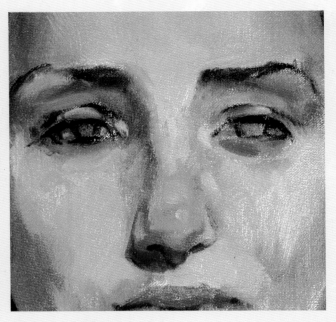

⑧ 添加鼻子和眼睛的細節

用小號貓舌筆刷重畫鼻孔和雙眼皮的褶皺，用透明土紅+瀝青色的混色畫幾小筆，保持陰影處色彩的暖色。重塑鼻子的投影時要小心仔細，因為鼻子的投影能提供有關投影區上各個形狀的大量信息。

在眼睛下方畫少量投影，其明暗度只比周圍皮膚稍微深一點，這對於刻畫索瑞婭的臉部表情很重要。建立虹膜上的色彩，同時畫鞏膜上方上睫毛投下的陰影。

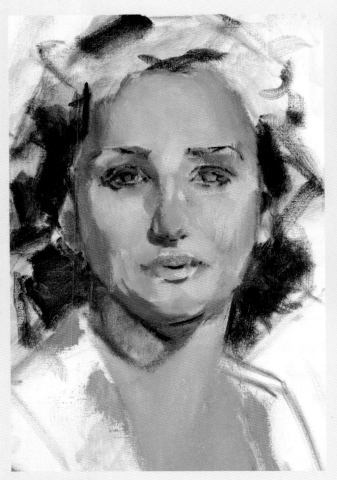

⑦ 修正畫錯的地方

用小號到中號的貓舌筆刷來修正臉部特徵、下頜外形輪廓以及下巴的大小和位置。

細節示範：睫毛的畫法

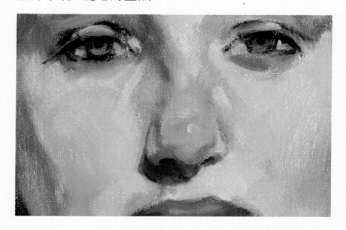

1 畫睫毛根部

把睫毛一根根單獨畫出來絕不是專業的畫法，並且不易表現生活中睫毛的那種柔和的感覺。給虹膜上完色並且鞏膜也畫完後，稍稍表現一下睫毛即可。用小號貓舌筆刷沾象牙黑畫上睫毛線。

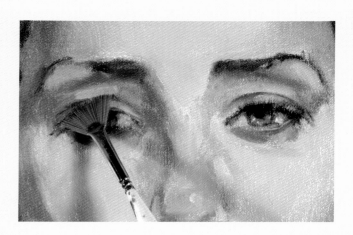

2 推開顏料

換一支清潔而乾燥的小號貂毛扇形筆。從睫毛根部沿睫毛生長方向，輕輕向上推開顏料。

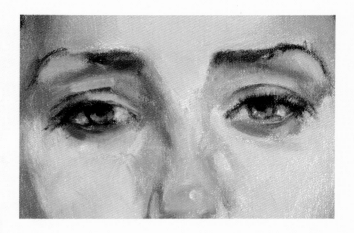

3 完成睫毛

畫完睫毛後如果覺得不滿意，只要擦掉這些顏料，返回上一步重畫即可，重畫睫毛比調整畫好的睫毛容易得多。

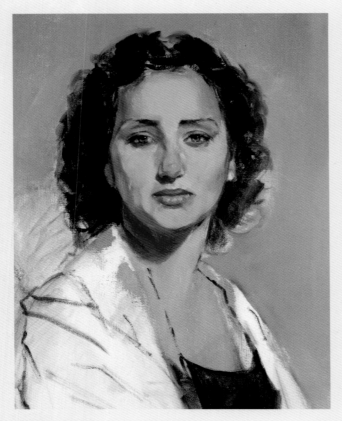

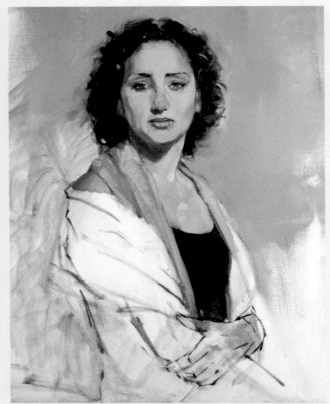

⑨ 畫邊緣

到這一步，只畫完了頭髮的主要色塊。要繼續完成頭髮與背景和臉相交接的邊緣部分，就要保證頭髮相鄰區域的顏料是濕潤的。如果畫布乾了，就重新混合皮膚、圍巾和背景的顏色。把背景、圍巾、臉、脖子等顏色畫在頭髮與之交接的部分，即你預想的頭髮外緣，而所有這些邊緣都要表現得很柔和。

⑩ 畫與臉、圍巾、背景交接處的頭髮外緣

用各種尺寸的梳形筆刷輕輕地將皮膚的顏色推進頭髮顏色裡，反之亦然，每畫一筆後都要擦淨筆刷。準備畫最終的邊緣時，可以旋轉畫布，以便用手的自然弧度來畫。我慣用右手，所以將畫布順時針旋轉90°，把頭髮顏色推到脖子右邊的背景上。慣用左手的畫家可以把畫布進行逆時針旋轉。

⑪ 簡化形狀，完成手和圍巾

手畫起來很不容易，因為其結構複雜，如果畫得不好，一眼就能看出錯誤所在。畫一雙手所用的時間可能不比畫一張臉用的時間少。手指畫成簡單的形狀即可，不必把每個褶皺和關節都表現出來。你可以選取一些細節來畫，用皮膚的色調表現出豐富的內容。這裡，我只畫了幾個有限的細節：戒指的邊緣，大拇指接觸上臂的區域，食指第一指節的造型及食指的指甲。

眯起眼睛觀察金色的圍巾以獲得對它的基本印象，然後用簡單的幾筆將它表現出來。沿著衣服左側（我們左手邊）稍稍提亮背景色，在主體和背景之間創造一種空間距離感。

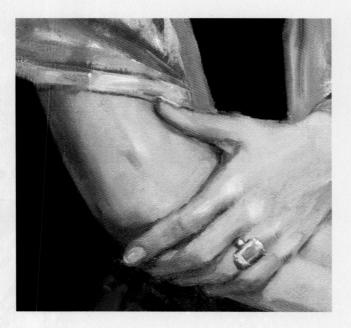

索瑞婭，照片寫生 (Soraya from photograph)
亞麻布油畫
30" x 24"（76cm x 61cm）

示範：印第安人的膚色
菲爾默的實體寫生

我的霍皮族人朋友菲爾默是一位卓有成就的藝術家，本示範裡他穿著傳統的鑲絲帶的上衣。這種上衣通常是霍皮族人參加各種部落慶典時的特定服裝，在部落慶典上，他們除了唱歌，還跳水牛舞和蝴蝶舞。他的霍皮語名字Yoimasa是他的祖母為他取的，描寫一種天空的景象，大概意思是雨雲現於天際，好似鳥兒一般迎風飛翔（（**譯者註：霍皮族人(Hopi)，美國亞利桑那州東南部印第安村莊居民**）〕。

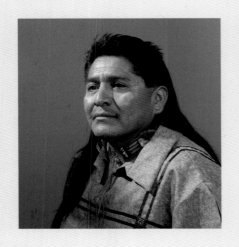

參考照片

菲爾默被一束約3500K的暖光從上方和（我們的）左側照亮。光線強調了皮膚上豐富的紅橙色，這個顏色是他的自然膚色被陽光照射後形成的。從我們右邊的窗戶照進來一些自然間接光，形成了陰影部柔和的反光區域，其色溫非常低。

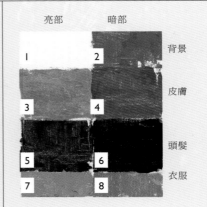

亮部　暗部

背景
皮膚
頭髮
衣服

色標

1. 不上色區域，畫布本色

2. 群青+象牙黑+中鎘黃+基礎綠+暖灰色（背景）

3. 土黃+透明土紅+基礎綠（皮膚亮部）

4. 土黃+透明土紅+鈷紫+天藍（皮膚暗部）

5. 生褐+透明土紅+生赭（頭髮亮部）

6. 生褐+群青+象牙黑（頭髮暗部）

7. 基礎綠+波特蘭中灰+生褐（衣服亮部）

8. 基礎綠+波特蘭中灰+生褐+群青（衣服暗部）

❶ 設置頭部的尺寸和位置

從這個3/4視圖中可以看到，菲爾默頭部的寬和高基本相同：7.5英寸（19cm）。畫一個頭部輪廓範圍的方框，稍微偏右一點，在左側留出透氣空間。眼角位於下巴至頭髮頂端的中點。

❷ 定位臉部特徵和大塊形狀

用中號的貓舌筆刷，以少量媒劑稀釋生褐，標記出鼻頭、嘴、髮際線、耳朵、脖子和衣領的位置。

118

❸ 畫初期色標

用大號梳形筆刷畫亮部和暗部的色標,並畫背景色標。一定要在主體的邊緣處,即皮膚、衣服和頭髮的邊緣與背景的交接處,畫上一些背景色,便於你判斷和比較相鄰的顏色。對於鼻子上的顏色,要加少量鎘鮮紅來強調其豐富的色彩。

❹ 區分明暗部的同時表現出臉部特徵

用明暗部的顏色覆蓋畫面,同時修正形狀。這是繪畫的起始步驟。如果你覺得先用生褐色來畫更舒服,那你當然可以這麼做。這一步最主要的是在畫布上添加足夠多的新鮮顏料,以便後幾個步驟使用。

❺ 刻畫臉部和陰影的形狀

混合各種陰影色標,來給臉上暗部的各個塊面添加細微變化。混合出的顏色或偏藍,或偏紅,或偏紫羅蘭。為了達到這個目的,可以保持陰影處的色彩明度,在原色基礎上添加少量群青或深紅(或二者都有),使最終的顏色保持不飽和狀態,這樣看起來還停留在陰影部。同時將飽和色彩限定在亮部。繼續使用大號梳形筆刷作畫。

❻ 輕輕混合陰影的顏色和形狀

用一支乾淨的較寬的梳形筆刷,輕輕地將陰影部的顏色從一處拖到另一處,橫跨臉頰和下巴。換一支中號貓舌筆刷,畫色值變化微小的形狀和平面,以塑造頭部五官細微的差異。

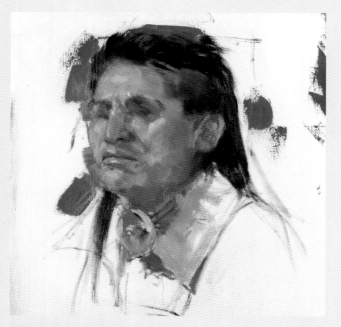

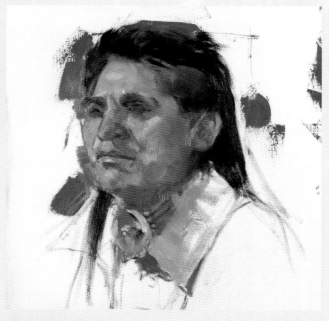

⑦ 畫頭髮、脖子和衣領的其餘部分

讓整個喉嚨部分保持一個基本明暗度，在下巴的下方上加一點鎘鮮紅將其區別開來。用幾筆邊緣柔和的色彩來表現菲爾默的項鍊。用大號梳形筆刷輕輕刷上頭髮的暗部。一旦能明確頭髮的明暗分界，就很容易看出畫錯的地方。這時，側面輪廓的形狀以及眼窩和鼻子的位置，都需要在接下來的步驟中進行整理。我用拇指把眼窩裡的色彩擦除，為下一步畫眼窩做好準備。如果畫面上有太多的顏料，你可以用紙巾沾掉，而不是抹掉，因為會波及旁邊的色彩。

⑧ 修正畫錯的部分

修正工作有點像連續骨牌——一旦你開始修改一處形狀，下一處就不得不改，然後是再下一處。最明顯的錯誤是（我們）左側前額上眉毛與髮際線之間的角度不對。用一筆濃重的瀝青色修改此形狀。前額上的角度調整完以後，如何修正鼻子的角度就很容易看出來了，這一步進而決定了鼻梁要向我們右手邊加長一點。將鼻尖的位置抬高並重新塑造形狀，稍稍加寬鼻頭。從改好的鼻頭右側向上畫一條垂直線，就可以找到（我們）右側那隻眼睛的合適位置。

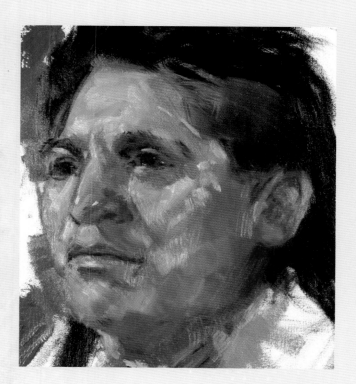

⑨ 筆法要柔和，給眼睛著色

我個人傾向於多留一些筆觸。如果想讓筆觸漸變自然一點，用一支大號貓舌筆刷在筆畫之間從左到右刷一下，並把這個動作重複幾遍。用一支中號貓舌筆刷，沾較暖的肉色（添加了拿坡里黃），用乾淨俐落的筆觸來畫皮膚的最暗處，並且要刷過前額，區分出頭骨上的明暗轉折面。再用這個混色畫內眼角、眼睛下方、耳朵形狀的內部以及嘴角。中號貓舌筆刷很適合做這些工作。

用最小號的貓舌筆刷沾取瀝青色+永固深紅畫雙眼皮和睫毛。用瀝青色畫虹膜。在眼瞼中心和虹膜的上部，沾少量淺色顏料，用單獨筆觸，區分睫毛和雙眼皮。用同樣的淺色顏料，表現臉頰到虹膜區域的明暗部的形狀。畫到下眼睫毛處就要停筆。你會發現虹膜已經自動清晰，無需再花時間處理。

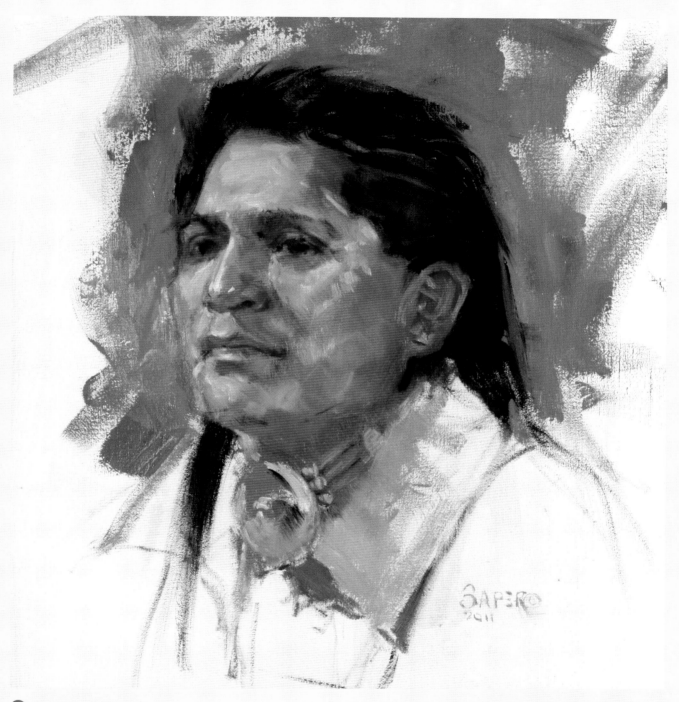

⑩ 完成頭髮、背景和強光

外緣要保持柔和，把頭髮顏色從左下方向右上方刷至背景裡，使頭髮和背景融為一個整體，再從反方向把背景色刷到頭髮上。畫耳飾時，先用一筆細微的透明土紅畫三角形的下緣，然後用酞菁綠+鉛白來描繪綠松石耳飾。仍用酞菁綠+鉛白的混合色來給臉的陰影面添加反光，以及內眼角、眼睛右側的陰影區域。這樣做不僅可以塑造一種來自我們右側的第二種更冷的光源，而且可以使綠松石的色彩與皮膚色調融為一體。將少許的綠松石混合色輕輕拍在項鍊處，會使整體顏色貫穿整個畫面。用單獨一筆拿坡里黃色沿著鼻子一側畫出強光。用亮藍色畫右邊鼻尖上的一點小的強光。

菲爾默，實體寫生(Filmer, Life Study)
亞麻布油畫
20" x 16" (51cm x 41cm)

示範：印第安人的膚色

菲爾默的照片寫生

在這個範例中，菲爾默穿的衣服與實體寫生中不同，但是光線和背景是完全相同的。他穿的是美國葫蘆協會的正式服裝，葫蘆協會向曾在美國武裝部隊服役過的印第安人開放，對參加者是一種榮譽。圍巾上的紅藍兩色代表美國國旗的顏色。與圍巾一起佩戴的勛章及老鷹羽毛既代表了菲爾默對國家的貢獻，也象徵著他的霍皮族身份。

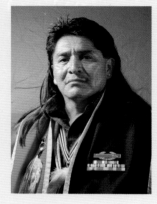

參考照片

1 確定頭部尺寸和位置

先不要考慮頭部尺寸的一般概念，而是先考慮一下整體構圖，要把圍巾上有意義的形象元素包含進去，但畫面不至於過分擁擠。在 20" x 16" (51cmx41cm) 的畫布上，用象牙黑和媒劑油薄薄地塗上調子，頭部尺寸大約為6.5英寸(17cm)。光源的方向和臉的朝向決定了要在我們左邊留出負空白。

2 畫主要形狀塊面

用少量媒劑稀釋生褐，用小號貓舌筆刷畫臉部的幾何形狀。確定下巴下方的形狀以及耳朵的位置，這一點很重要，因為這些都決定著頭部的位置，而頭部是稍稍上仰的。早一點進行這些測量工作有助於接下來整個繪畫過程中保持比例和透視。

亮部　暗部

1　2　背景

3　4　皮膚

5　6　頭髮

7　8　衣服（圍巾，紅色一面）

9　10　衣服（圍巾，藍色一面）

色標

1. 不上色區域，畫布本色

2. 群青+象牙黑+中鎘黃+基礎綠+暖灰色（背景）

3. 土黃+透明土紅+基礎綠（皮膚亮部）

4. 土黃+透明土紅+鈷紫+天藍（皮膚暗部）

5. 生褐+透明土紅+生赭（頭髮亮部）

6. 生褐+群青+象牙黑（頭髮暗部）

7. 深紅+鎘鮮紅或朱紅（圍巾紅色一面的亮部）

8. 深紅+鈷紫（圍巾紅色一面的暗部）

9. 群青+生褐+波特蘭中灰（圍巾藍色一面的亮部）

10. 群青+生褐（圍巾藍色一面的暗部）

用自己的方式放置顏色

這個範例中我的方法是先畫形狀草圖，但這不是唯一的方法。有時候我喜歡一開始就畫要拼接的色塊。還有的畫家直接就畫色彩，然後在畫的過程中不斷修整畫面。嘗試過多種不同方法之後，你就會找到最吸引自己的方法，或者最適合你的幾種方法的組合。

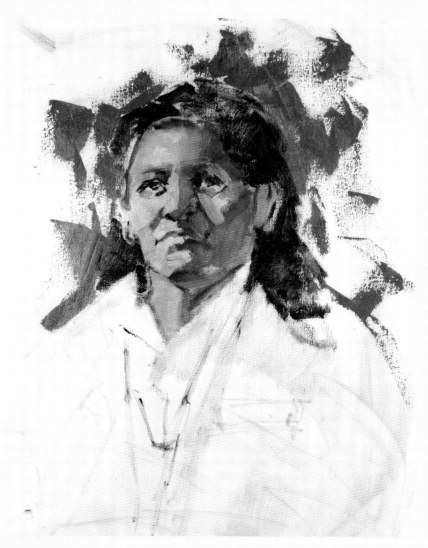

③ 區分明暗部

換一支中號貓舌筆刷，給陰影區域上薄薄的調子，將其從光源照射的亮部區分出來。這時，不用擔心色彩明度的準確性，只要把明暗部都區隔出來即可。

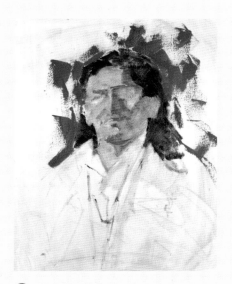

④ 用色標畫關鍵區域的草圖

混合出幾堆實體寫生時用的色標中的顏色（大約杏仁大小，如果你畫得厚重就多調一些），分別用來表現背景、亮部皮膚、暗部皮膚和暗部的頭髮。添加每兩者間的銜接色標（頭髮與背景的交接處，皮膚與頭髮交接處，亮部與暗部交接處），便於精確判斷相互間的明度關係。

⑤ 完善皮膚明度與色值

在被照亮的區域使用已經混合好的基礎色，再多混合幾堆顏色來調整顏色和明度。一堆顏色添加土黃，一堆添加朱紅，一堆添加生褐等等。加入拿坡里黃提升亮部的明度（不用白色，它會降低色溫，還得需要一個步驟來恢復色溫）來保持菲爾默皮膚調子的豐富顏色和光源的暖度。在暗部區域，為了調整暗部顏色色標，要在前額的那堆顏料中加入透明土紅+鈷紫。臉下部的陰影區域加入生褐來降低飽和度，然後用鈷紫+鉛白（使色彩變得足夠冷而不會明顯改變明度）來表現（我們）右邊顴骨的下方。用幾筆生褐+瀝青色開始塑造鼻孔、下巴和眼窩。

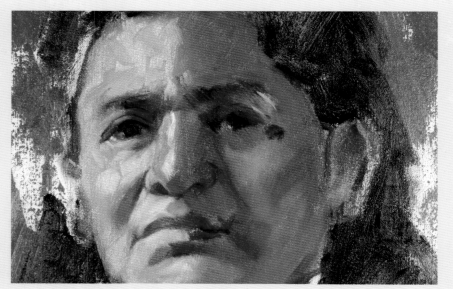

6 繼續塑造形體，及時修正錯誤

每畫一層顏料，都要先看看你的畫面是否需要修改，這一點很重要。加入新鮮顏料時，不用擔心顏料過多會覆蓋已經畫好的區域，因為這樣做會使邊緣和顏色的銜接自然流暢，渾然一體。在這一細節中，嘴部出現了幾個主要的錯誤：上嘴唇的兩個弧度靠得太近，右半邊嘴唇從左到右的距離太短，沒畫出人中處的投影；鼻子上也有錯誤，尤其是陰影處。

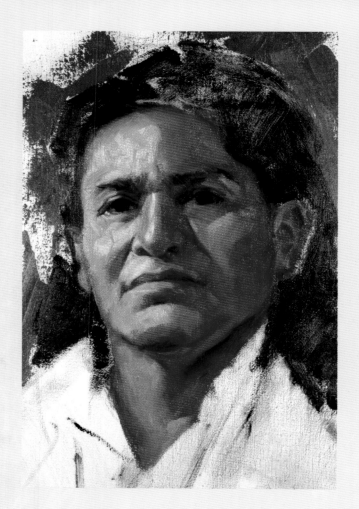

7 邊繼續塑形，邊修改錯誤

要修正畫面中的錯誤，只要繼續在錯誤地方用顏料覆蓋即可，這個過程中，也要把所有相鄰的形狀處理好。與上一步相比，你會發現我還修改了（我們）左邊鼻孔的形狀，不是重畫鼻孔，而是通過重畫上嘴唇的亮部來修正錯誤。同樣，下嘴唇形狀的修改是通過塑造嘴唇下方陰影的形狀，和下巴上陰影的形狀來實現的。

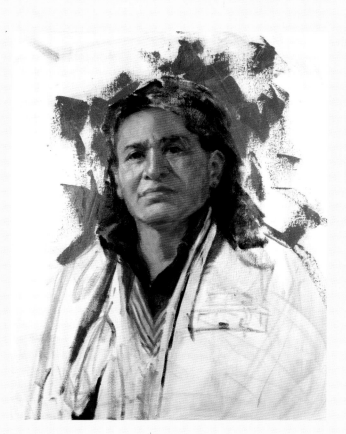

⑧ 繼續畫與皮膚相鄰的形狀

更準確地畫襯衫，可以使你有機會仔細塑造喉嚨的形狀。下巴下面陰影處的反光還得保留在陰影區，這樣明度變化就不會太大。然而，在下巴的下平面上加一點鎘橙，可以創造出色溫的變化，令人信服地表現出胸部豐富的暖色反射回陰影區的感覺。用大號貓舌筆刷沾取鈷紫，輕輕鋪在圍巾的紅色陰影處。用群青+生褐的混色來表現圍巾藍色部分的陰影。

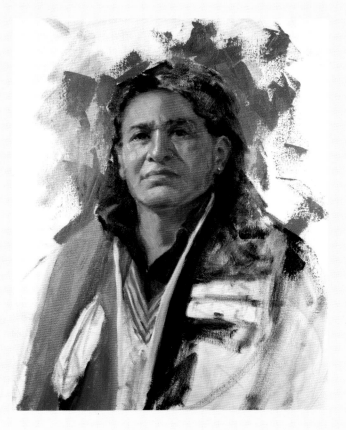

⑨ 完成圍巾

既想保留紅色織物的色彩強度，又不至於因色彩太強而壓過整幅畫面，真的是極具挑戰性。本案例用添加鈷紫（可以使顏色變冷變暗並降低飽和度）或暖灰色（其補充性綠色投影可以降低紅色的飽和度，但不會使顏色變暗，因為二者在明度上很接近）的辦法來降低鎘鮮紅或朱紅區域的飽和度。將圍巾最亮的區域留給最強烈的紅色。這裡用幾筆直線條的鎘鮮紅和若干鎘橙的筆觸來描繪。

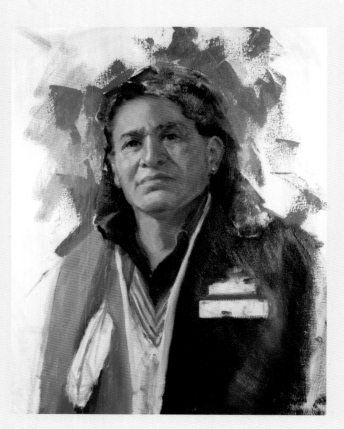

⑩ 重新評估畫作

每進行一步都要問問自己，整個畫面看起來如何？在畫完紅圍巾之前，顏色和構圖都處理得很好，因為背景顏色適度地補足了皮膚的調子。然而，一畫完紅圍巾，整幅畫看起來有點過於鮮艷，因為有太多大面積的高飽和色（有人稱作"沙灘球效應"）。這很好地說明，早先做一個小型的色彩研究會很有用，或者是簡單地放一點點色彩強烈的圍巾色標也好（在菲爾默的實體寫生裡，他的襯衫色彩柔和，與背景色協調得很好）。畫到這個程度，如果不想索性從頭再來，就不可能大幅度改變背景的顏色。然而，我們可以在不改變色相的前提下對背景的飽和度和明度稍作改變。不管畫甚麼，要勇於捨棄自己的偏好，畫作需要你怎麼做，你就怎麼做。

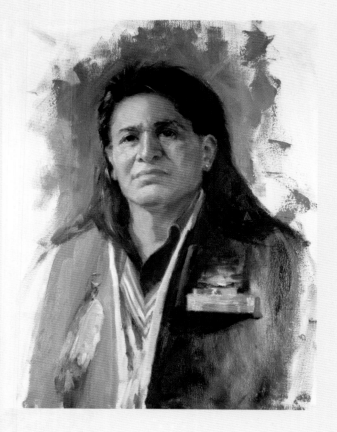

⑪ 修改背景

重新混合出大量的原始背景色，但是用基礎綠來提亮。用你最大號的2英寸（51mm）寬的筆刷隨意畫下幾筆寬筆畫，將背景色蓋住。為了進一步將背景和主體融合，引進幾個畫布上已有的顏色，但其明度要與新背景色的明度相近。換一支乾淨筆刷，加幾筆亮藍、基礎綠和暖灰色，在濕顏料上添加濕顏料。背景顏色要畫到剛好融入頭髮外邊緣的程度，方便你繼續畫頭髮的其餘部分。

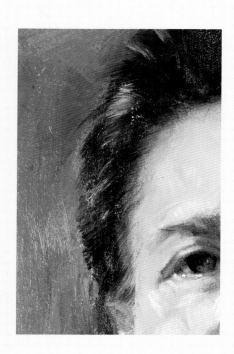

12 使頭髮與相鄰區域融為一體

再次觀察前額周圍的頭髮以及肖像畫輪廓處的頭髮。你可能需要再給顏料加一些媒劑,以便顏料能繼續使用。一定要保證皮膚與髮際線交接處、頭髮和背景交接處的顏料是濕的。用大小不同的梳形筆刷把頭髮的顏色拖到皮膚和背景上,反之亦然。每畫完一筆都要擦淨筆刷,為了避免顏料被稀釋,不要讓畫筆沾上媒劑。

13 完成肖像畫

在宣佈畫作完成之前,最好先讓肖像畫靜置一會兒。過了一段時間,我決定最後再修改一下右邊的眼睛,並給衣服和背景作最後的潤色。之後我才簽名並給畫作上光油。

菲爾默,照片寫生
(Filmer from Photograph)
亞麻布油畫
20" x 16" (51cm x 41cm)
作者收藏品

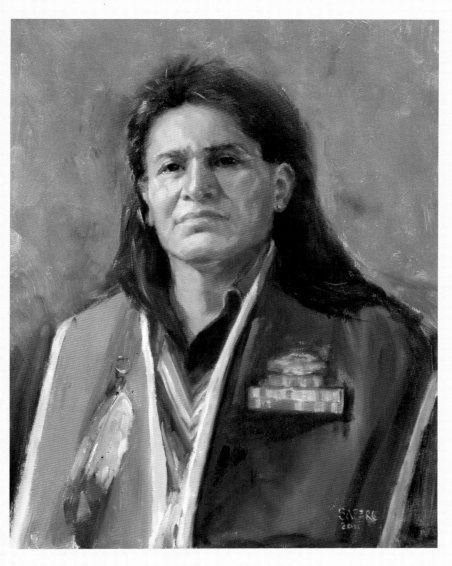

梅利莎的實體寫生

梅利莎是一位可愛的年輕媽媽，她有一頭典型的紅髮，可以描述為 "紅銅色"。本範例將演示如何面對實體開始畫肖像畫，並根據參考照片來完成。前五步是根據實體作畫，剩下的步驟參考了當時從一系列照片中選取的一張，這張參考照片與實體寫生時的角度和姿勢最相似。

參考照片

照在梅利莎身上的光是暖光（大約3500K），突出強調了她頭髮上的紅色和黃色。不飽和綠色的背景對於她身上的顏色是一種完美的補充。房間環境反射的顏色有助於突出她皮膚陰影中淡淡的冷色。

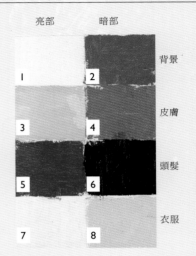

亮部　暗部

背景
皮膚
頭髮
衣服

色標

1. 不上色區域，畫布本色

2. 生褐+混合綠（中鎘黃+象牙黑）+基礎綠（背景）

3. 肉色+拿坡里黃（皮膚亮部）

4. 肉色+瀝青色+亮紅（皮膚暗部）

5. 透明土紅+鎘橙+土黃（頭髮亮部）

6. 生赭+透明土紅+瀝青色（頭髮暗部）

7. 拿坡里黃+鉛白（衣服亮部）

8. 基礎綠+亮藍（衣服暗部）

1 設置頭部的尺寸和位置

在16" x 12" (41cm x 30cm)的畫布上，如果頭部高度是6英寸（15cm），就可以在底部留出足夠的空間，以容納上衣的領子。在（我們的）左側稍留一點額外空間。用一支小號貓舌筆刷沾取生褐，標註頭髮上的幾個較大的平面。

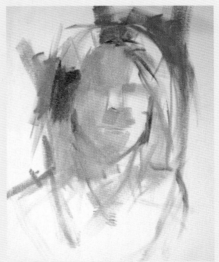

2 畫明暗部的草圖

混合出皮膚和頭髮的明暗部色標。用中號合成纖維板刷輕輕草繪各個顏色區域。再混合出背景顏色的色標，立刻放置在頭髮邊緣旁邊以及肩膀的大概位置上。

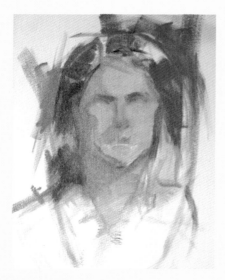

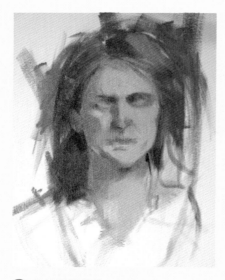

❸ 畫皮膚偏紅的區域

梅利莎皮膚白皙，很容易在臉上橫跨中央的區域—鼻子、耳朵、臉頰和嘴的地方—看到一長條天然的紅色。在混合好的皮膚暗部色標上加入朱紅來畫這些區域。

定位髮際線和耳朵，以便刻畫臉部四周和脖子的形狀。在頭髮暗部色標上加入透明土紅，輕輕提亮並溫暖頭髮陰影處的顏色，用其畫頭髮10：00到11：00之間的區域。

❹ 定位臉部特徵

重新測量各個臉部特徵之間的關係和距離，用生褐的輕微筆觸再次做出標記。在下巴、脖子和下頜輪廓上添加頭髮陰影處的深色色標，可以使其更加完善。我們左側的眼睛上方以及鼻子的左側（我們的左手邊）有幾處冷色調區域，可以用簡單幾筆酞菁綠+鉛白+生褐來畫。覆蓋頭髮上其餘的從暗部到亮部過渡的區域。在已經混合好的頭髮暗部顏色中添加鎘橙+拿坡里黃+透明土紅。

❺ 畫臉部特徵，並完成實體寫生部分

用各種亮部皮膚的顏色塑造亮部皮膚時，可以比較輕鬆地畫眼睛、鼻子和嘴。想要提亮顏料，用拿坡里黃代替白色，可以保留光源的暖色。迅速畫幾筆拿坡里黃就可以表現頭髮的高光。

這時候我能占用的兩個小時已經過去了，所以我只好給畫作署名，並給梅利莎拍了幾張照片，其中就包括那張與寫生時的視角很類似的照片。

❻ 回顧寫生中的錯誤

繼續根據照片畫梅利莎的肖像時，我的目的是提昇相似度而不損失我在真人身上所看到的新鮮色彩。對照片進行了一番觀察後，我決定稍微修改一下實體寫生，以適應照片上稍有區別的角度。最大的改變是移動了臉和脖子上的投影，頭部也向上仰起一點。如果抬高下巴，就需要昇高鼻尖，並同時降低耳朵的位置。

7 修改鼻子、耳朵和嘴

頭部稍向上仰，就能看到鼻子的下平面（寫生中並沒有看到），並延長了上嘴唇和鼻子底部之間的距離。儘管這些變化非常微小（小於3mm），但在視覺上產生的影響是巨大的。

在改善嘴唇的對稱性的同時，柔和色彩和明度的漸變。趁嘴唇周邊所有的顏料都還是濕的，用一支乾燥的黑貂或扇形筆刷把顏料輕輕地拖過形體一從嘴唇拖到皮膚，再從皮膚拖回到嘴唇一以消除邊緣。每畫完一筆都要擦淨筆刷。在頭髮暗部加入最深的陰影，修改後的耳朵就會顯露，同時顯露的還有清晰的脖子和下巴。

8 完成頭髮

頭髮的所有邊緣都需要注意，包括頭髮輪廓的形狀和大小。為了使頭髮邊緣和背景能融為一體，要確保背景的顏色是新鮮的。將頭髮兩側和頂部的新鮮顏色拖到背景裡，再把背景顏色拖回到頭髮的邊緣，所有筆觸都要非常柔和。隨便一支梳形筆刷就可以完成這個工作，只是要記住在每畫一筆之前清除掉筆刷上多餘的顏料。建議讓頭髮在前額的右邊投下陰影。將背景顏色一直延伸到畫布兩側，穩定肖像但維持主體力量柔和的擴散性。

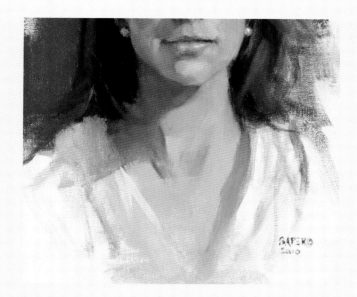

9 表現喉嚨、前胸和領口

用各種皮膚亮部的色調（在現有皮膚色調上添加少量拿坡里黃+鉛白）來表現喉嚨和脖子的形狀。統一前額的色溫轉換，使皮膚調子更為均勻。在襯衫的亮部和暗部畫上幾處顏色，以便表現出襯衫的領口。讓這些筆畫拖得非常鬆散，顏料拂過了畫布底色，主體就會顯現出來。

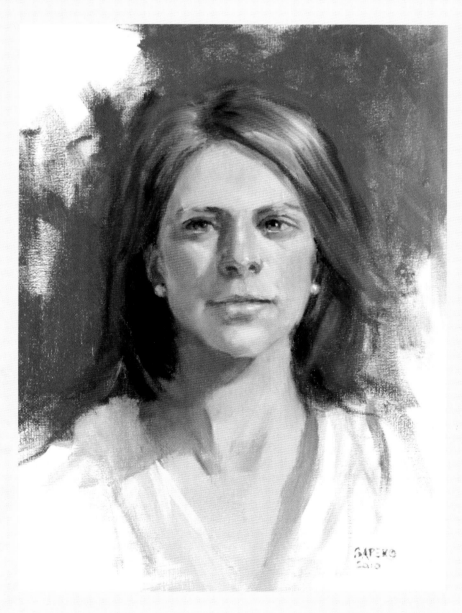

10 完成肖像畫

距離完成畫作只差最後幾筆了。本範例的第二部分沒有修改眼睛，因為眼睛在實體寫生中畫得比較恰當。然而，實體寫生的眼睛沒能完全傳達照片中的眼神和表情。現在需要做的僅僅是重畫下眼瞼的形狀。這同時有力地證明，如果不打算對畫作進行大幅度改動，一點微小的變動，就可以改變主體的表情。

最後的改動是把畫布邊上的色標覆蓋住，在畫布右邊留下最多3/8英寸（10mm），這樣梅利莎的畫像裝上相框後就不會看到色標了。

梅利莎，實體寫生(Melissa, Life Study)
亞麻布油畫
16" x 12" (41cm x 30cm)
私人藏品

梅利莎的照片寫生

在決定畫肖像畫要參考哪張照片時，你常常會面臨很多選擇。在本案例中，我非常喜歡梅利莎臉上相對較少的光線，並且畫面的大部分由寧靜的暗部和中間明度構成。為了實現這個構圖，我把頭稍稍沿逆時針方向旋轉了一點，並把照片裡的胳膊去掉了。你可以看到我用Photoshop處理了照片中的負空間，使其能在20〞×16〞(51cm×41cm)的版式中完成構圖。

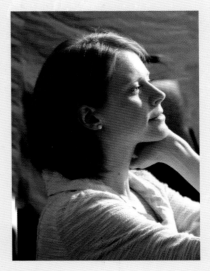

參考照片

1 設置頭部的尺寸和位置

規劃構圖佈局比例（不管是通過圖片編輯軟體還是通過簡略的勾畫）最大的好處就是你可以提前知道要留多少負空間以及繪畫過程的大致走向。提前設定好頭部傾斜的角度很重要。用中小號和小號的貓舌筆刷沾取生褐色，標註主要的垂直和水平關係。

2 畫基本形狀

繼續測量並標出肖像中最大的形狀，畫幾何形狀而不要用有弧度的線條。此時，對於整體構圖和頭部的位置，你應該有確定的想法了。如果畫布尺寸增大，繪畫主體的複雜性增加，你看到完整的畫面時就可能想對構圖做出調整。在小草圖上看著合適的佈局未必在大尺寸畫面中也合適—即便感覺只有哪怕一點點的不恰當，現在就立刻修改。

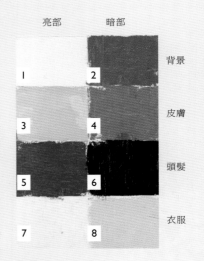

亮部　　暗部

背景

皮膚

頭髮

衣服

色標

1. 不上色區域，畫布本色

2. 生褐+混合綠（中鎘黃+象牙黑）+基礎綠（背景）

3. 肉色+拿坡里黃（皮膚亮部）

4. 肉色+瀝青色+亮紅（皮膚暗部）

5. 透明土紅+鎘橙+土黃（頭髮亮部）

6. 生赭+透明土紅+瀝青色（頭髮暗部）

7. 拿坡里黃+鉛白（衣服亮部）

8. 基礎綠+亮藍（衣服暗部）

3 區分明暗部

用一支中號到大號的合成纖維板刷輕輕地畫明暗部的草圖。雖然畫布沒有事先塗上色調,但背景要保持介於明暗部之間的明度,從而使整體的明暗佈局簡單有力。

4 處理背景

雖然實體寫生時畫了背景色標以匹配真實的背景,但是此時我希望明度值增加一點,飽和度降低一點。如果決定要改變背景顏色,最好現在馬上修改,以便接下來所使用的顏色與底色產生很好地協調。如果決定對背景明度做很大的改動,就要重新審視構圖的灰階,以便確認你仍然喜歡這個設計。

5 畫亮部草圖

用皮膚亮部的色標,用單色將皮膚的亮部區域完全覆蓋。不需要任何媒劑,除非顏料看起來很硬。用一支中號到大號的合成纖維板刷來完成這一步。

6 用紫羅蘭色畫皮膚暗部的草圖

在本示範中,皮膚暗部要作為溫暖的黃色光源的補充。對於梅利莎這樣皮膚色調很白的主體,這種底色可以建立一個可愛的冷色表面,其上可以鋪設相對較暖的顏色,並且可以保留皮膚上基本的冷色色標。用群青+永固深紅+鉛白混合出紫羅蘭色,但要輕輕鋪設一不要畫得像皮膚亮部那樣不透明。輕輕畫出所有頭髮暗部的草圖。

7 中央色帶的暗部上添加紅色

用合成纖維板刷加入朱紅+生褐+紫羅蘭的混合色,將顏料輕輕拖過梅利莎臉部中央區域的暗部一鼻子、臉頰、耳朵和嘴唇以及位於前額和下巴的陰影核心處。這一較暖的色彩會塑造出塊面在空間裡產生轉折的視覺效果。

8 畫主要臉部特徵

用小號貓舌筆刷沾取少量瀝青色來測量並標註眉毛、眼睛、鼻孔、嘴唇和耳朵的位置。雖然亮部和暗部的草圖,對這些部位已經有了明確定位,但還不夠精準。臉頰上的小三角形亮部對於描繪臉部的形狀很重要。現在及以後的每一步驟都要不斷修正這些形狀。繼續在頭髮上添加深色筆畫,以保持筆畫之間和諧的明度關係。

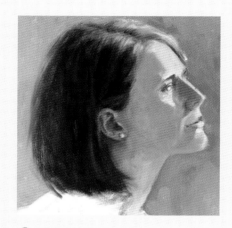

1 設定中間明度和色值

頭髮有亮部、暗部以及顏色和明度的漸變。
最簡便的方法是先畫暗部，然後逐漸畫到亮
部。用一支梳形筆刷將頭髮亮部的顏料刷到
陰影處，然後再反向操作，每畫完一筆都要
擦拭筆刷。顏料中加入媒劑以保持它的流
動性，有助於色彩和明度的柔和漸層變化。

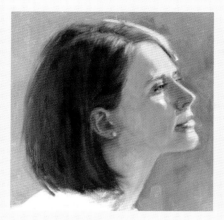

2 設置高反差亮光

用一支貓舌筆刷，用相對輕薄的亮黃色（或
鉛白，或鈦白，並加印度黃或中鎘黃將色彩
稍稍暖化）畫頭髮邊緣。

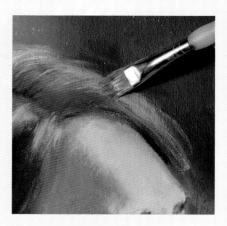

3 融合強光與頭髮亮部

用步驟（1）中描述的技法，將頭髮亮部和強
光處的顏色相互混合。

4 柔化頭髮外緣

把背景色拖到頭髮最亮的部分，柔和一下頭髮與背景的交接處。

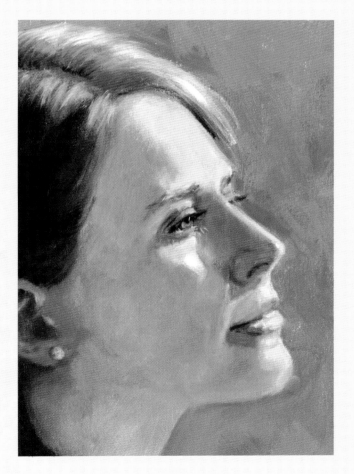

用暖灰色（加入生褐，調整到暗部區域的明度）降低某些關鍵轉折面的飽和度。如果仔細觀察，你會發現前額頂部、眼睛左側、鼻子和嘴的左側，以及嘴角下方有幾片呈綠色的顏色。當暖灰色旁邊的顏色包含紅色時，暖灰色會明顯呈現綠色光。降低這些區域的飽和度有兩個作用：首先，可以更精確地描繪這些皮膚區域；其次，降低了陰影處的色溫，使這些區域的皮膚色彩更吸引人，但仍使其保留在陰影區域。溫暖的光源、梅利莎的皮膚固有色、周圍環境的反映色等多種因素致使陰影處的色溫要比亮部相對冷些，但仍具備某種程度的色溫多樣性。

⑩ 塑造耳朵，準備畫頭髮亮部

繼續畫兩個相鄰區域，因為此時這兩處區域的顏料都是新鮮的。用一支小號貓舌筆刷畫耳朵。用一支大號梳形筆刷畫頭髮周圍的區域，用暗部的不同明度色彩來塑造一種流動感和空間感。

⑪ 完成背景

準備畫頭髮邊緣。在背景上加入新鮮顏料，就能將頭髮邊緣和背景融合。你還可以利用這一步，修飾臉部側面輪廓上不滿意的地方。

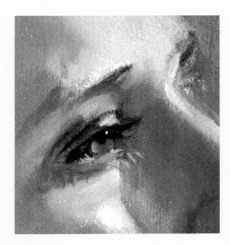

12 畫眼睛

用最小號的貓舌筆刷畫眼睛的細節、眼瞼和
睫毛。用又深又暖的永固深紅＋透明土紅＋瀝
青色的混合色畫所有皮膚互相接觸的地方（
雙眼皮及鞏膜與眼瞼相接的左角陰影處）。
虹膜懸在10：00到1：00之間，高光位於反光
的對面。一筆薄薄的生褐色就足以表現上睫
毛。用兩三筆基礎綠＋鉛白的輕微筆觸表現出
下睫毛。可以旋轉畫布來適應慣用左手或慣用
右手的生理自然弧度。

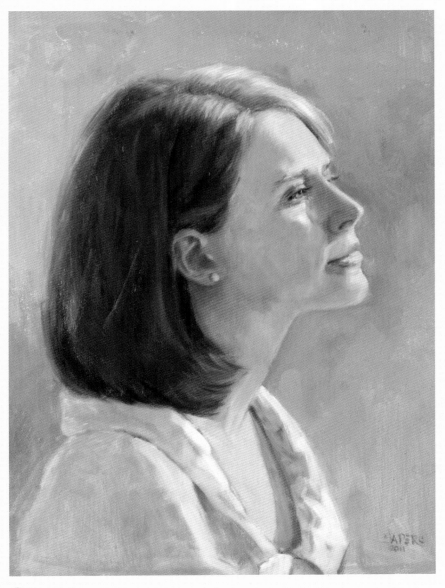

13 完成肖像畫

畫襯衫，只表現出有褶皺的領子即可。用衣服的明暗部色標來畫。梅利莎的皮膚將溫暖的色彩
反射到襯衫左側的暗面中。襯衫最亮的地方用亮黃色畫得厚重一些。襯衫亮部向暗部銜接的地
方保留著一條淺藍的灰色邊緣。注意下巴的下方有少量鎘橙色投影，反射著前胸皮膚的暖色。

梅利莎，照片寫生(Melissa from Photograph)
亞麻布油畫
20" x 16" (51cm x 41cm)
私人藏品

結語

　　儘管本書名為《油畫肖像經典技法》，在書中，我重點講解了如何掌握不同膚色的繪畫技巧。但事實上，大自然才是膚色的真正掌控者。適當的訓練和"完美練習"，以及對繪畫技巧孜孜不倦的追求，能使我們在探索藝術的道路上不斷有所收獲。大家都是幸運的，因為我們可以終生投身於自己鐘愛的藝術工作，它能不斷拓展我們的視野，並給我們帶來美的享受。

　　不管是聽現場的器樂演奏還是歌唱表演，抑或是創作一幅肖像畫的速寫，有些情況不可避免：樂手漏彈了一個音符，歌手唱錯了一句歌詞，或者畫家畫錯了一筆線條。既然如此，那就索性犧牲一點點精確度，盡情享受繪畫給我們帶來的快樂吧。有的時候，寫生練習會把畫家變成名副其實的記錄員，但至少對我而言，做記錄員只是例外情況而非固定模式。如果只會遵循繪畫技法的條條框框，畫家的經驗價值就無從談起。在本書裡，我既與大家分享了肖像畫的一些規範技法，也講了自己創作中的獨特感受。

　　我希望大家能享受寫生帶來的挑戰性、新鮮感和直觀感，因為這種感受是無可替代的。你會發現，對模特兒觀察得越久，就越能發覺他（她）的美。那就享受一下描摹鮮活生命所帶來的喜悅，體會一下色彩為視覺帶來的快感吧。

　　同樣，根據自己的時間安排，找一張與實體寫生同樣生動的照片，好好感受照片寫生給自己帶來的樂趣。

　　有關繪畫技法的指導性書籍數不勝數，感謝您選擇了閱讀此書。

克麗絲·薩珀

哈維B·格蘭特 (Harvey B. Grant)
亞麻布油畫
30" x 20" (76cm x 51cm)
卡羅來納基金會藏品

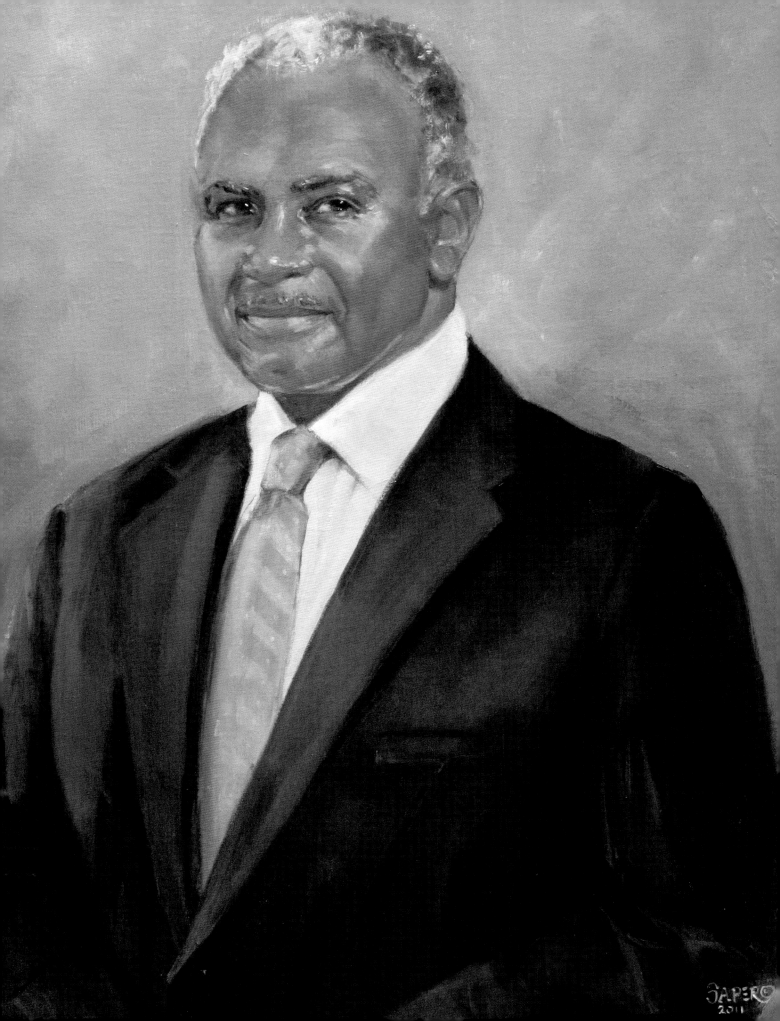

索引

游覽網址：**ARTISTSNETWORK.COM**下載更多免費素材

作者簡介

　　克麗絲‧薩珀，肖像畫畫家、教師，《用顏色和光線畫出漂亮膚色》的作者，以及由藝術家線上電視台artistsnetwork.tv工作室發行的四張油畫視訊教程光碟的講師。克麗絲是美國肖像畫協會的成員，主講過很多課程和座談會，對大量作品做出過評論，並發表了多篇評論文章。她本人對於畫家在準確觀察和表現膚色過程中遇到的障礙，提出了獨到的見解和解決辦法。為了支持自己主辦的工作室課程，她撰寫並自費出版了兩本書：《出於熱愛還是為了謀生：肖像畫商務手冊》和《單色畫：6步進階指南》。若想瞭解作者的更多相關訊息，可登錄克麗絲的個人網站chrissaper.com，或者瀏覽她的部落格chrissaper.blogspot.com。

譯者簡介

　　路雅琴，女，1973年生，大連工業大學外語學院教師，碩士研究生，副教授。

　　研究方向：英語應用語言學與英漢翻譯。

　　主要翻譯作品：

　　《機身》時代文藝出版社

　　《21世紀的意念力》求真出版社

　　《10分鐘腦力訓練》求真出版社

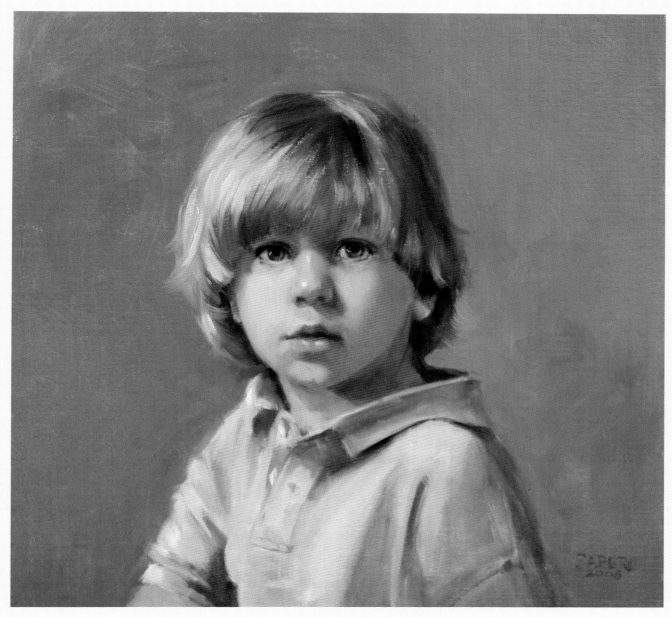

鳴謝

在此衷心感謝我的家人、朋友以及給予我慷慨協助的老師、導師和同事們，他們是：威廉·惠特克、約翰·霍華德·桑德、安·曼裡·肯尼恩、傑米·李·麥克翰、理查·布洛德里克以及這些年來一直支持我、鼓勵我的所有人。

特別感謝美國肖像畫協會、斯克茨代爾藝術學校以及大山藝術家協會提供我的任職機會。感謝我的每一個學生，他們也教會了我很多東西，讓我受益匪淺。感謝北極光出版社和F+W媒體的領導和員工，他們是：莎拉·萊契斯、羅拉·斯潘塞、珍妮弗·勒普爾、傑米·馬克爾、莫琳·布魯姆菲爾德以及藝術家線上電視台的每一個人。

獻辭

謹以此書獻給羅恩、阿倫和亞歷山德拉，感謝你們無時無刻的愛與支持！我愛你們。

扉頁畫作：
坎蒂斯和菲奧娜（Candyce and Fiona）
亞麻布油畫
30" ×24"（76cm×61cm）

本頁畫作：
藍衣男孩（Boy in Blue）
亞麻布油畫
16" ×16"（41cm×41cm）

國家圖書館出版品預行編目資料

油畫肖像經典技法 / 克麗絲.薩珀(Chris Saper)著；路雅
琴譯. -- 初版. -- 新北市：新一代圖書, 2015.10
　　面；　公分
　　譯自：Classical portrait painting in oils
　　ISBN 978-986-6142-60-4(平裝)

1.油畫 2.人物畫 3.繪畫技法

947.24　　　　　　　　　　　　104017641

油畫肖像經典技法

作　　　者：克麗絲·薩珀（Chris Saper）

譯　　　者：路雅琴

發 行 人：顏士傑

校　　審：許敏雄

編 輯 顧 問：林行健

資 深 顧 問：陳寬祐

資 深 顧 問：朱炳樹

出 版 者：新一代圖書有限公司

　　　　　　新北市中和區中正路908號B1

　　　　　　電話：(02)2226-3121

　　　　　　傳真：(02)2226-3123

經 銷 商：北星文化事業有限公司

　　　　　　新北市永和區中正路456號B1

　　　　　　電話：(02)2922-9000

　　　　　　傳真：(02)2922-9041

印　　刷：五洲彩色製版印刷股份有限公司

郵 政 劃 撥：50078231新一代圖書有限公司

定價：450元